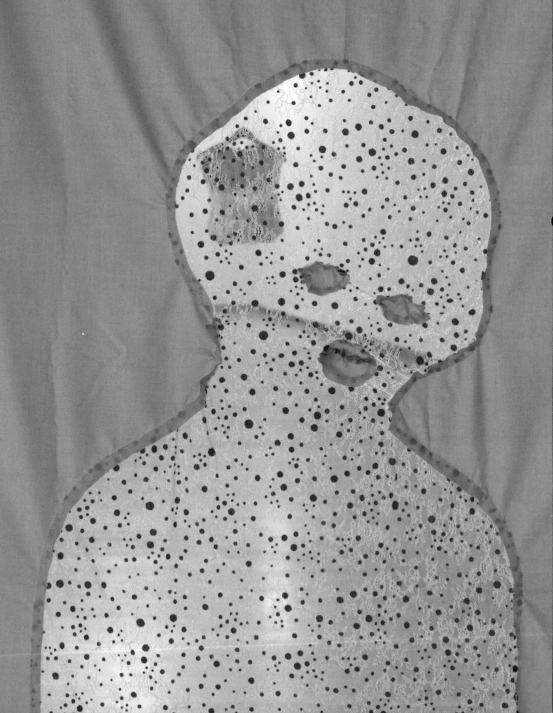

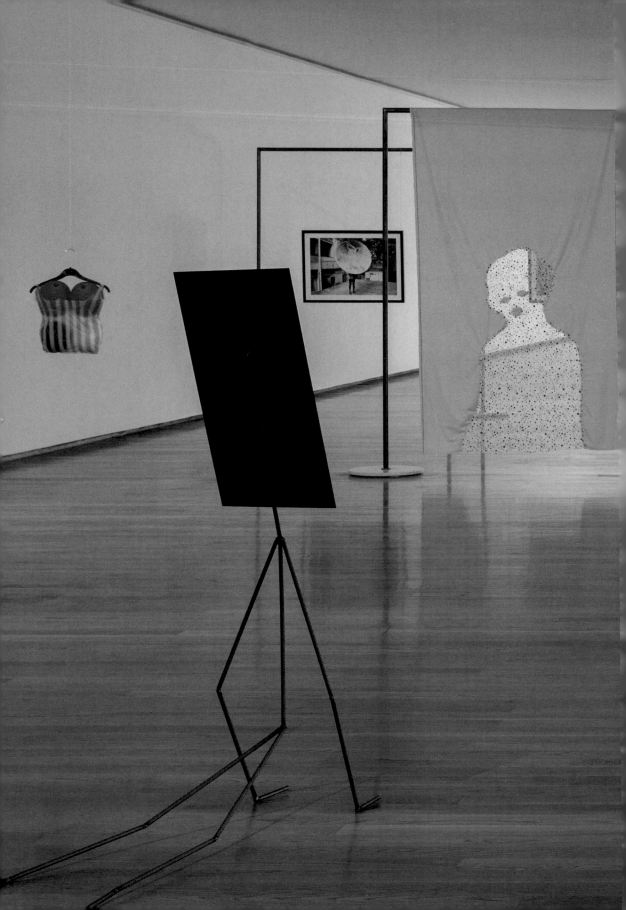

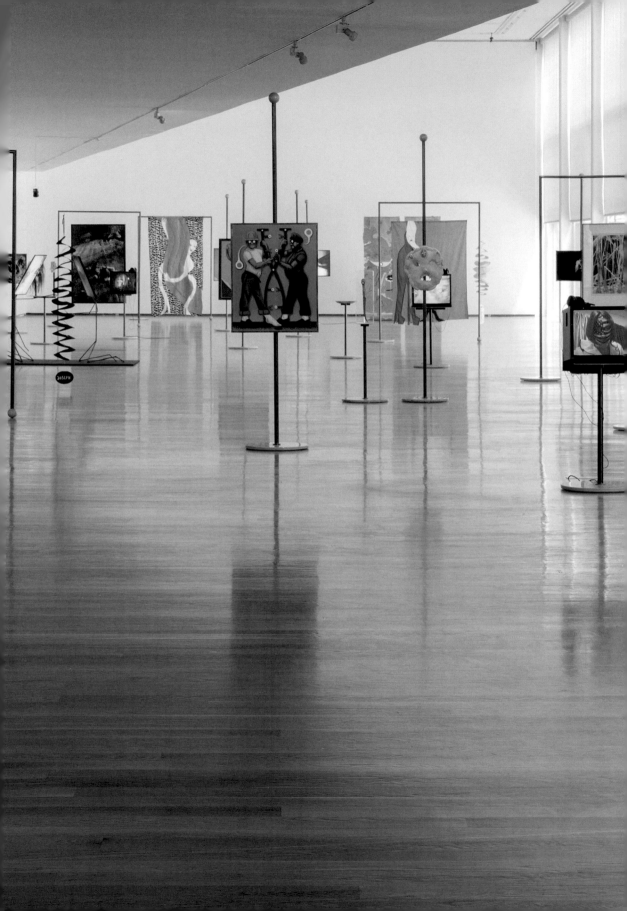

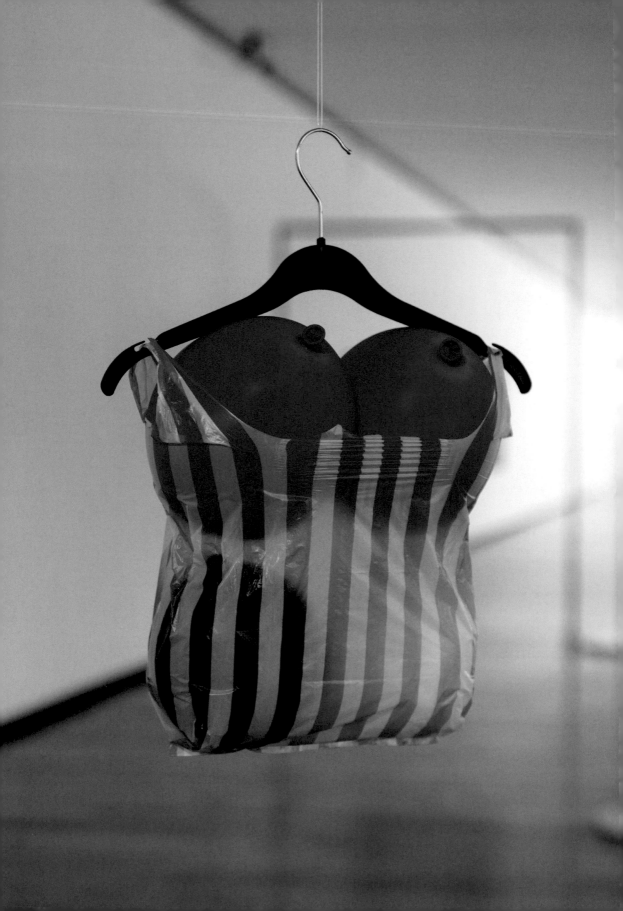

INTRODUCTION

When portrayed a face becomes a mask,
when used a mask becomes a face.[1]

Masks have a long-standing place in the history of societies, having been used for everything from tools of control to protective gear. But they also have a subversive aspect capable of questioning the status quo. Often understood as representations of actual, desired, or imposed social personas, masks hold a special relation to identity, signaling specific attributes and capacities of a person—or the lack thereof.

While today it usually refers to a social character or role, "persona" derives from Latin and originally referred to a theatrical mask. In his book *The Presentation of Self in Everyday Life* (1956), Erving Goffman analyzes social behavior through dramaturgy, framing human interaction as a performance acted out in different stage--like scenarios.[2] The philosopher Thomas Macho has described a face-producing society as a facial society—a community that, via technology, continuously manufactures faces.[3] In addition to long-established duties and functions, digital technology has promoted numerous new veils and visors to our daily performative selves, further blurring the boundary between face and mask. Doubling as mirrors and windows, screens could also be understood as instances of masking—of receiving and transmitting a multitude of gazes and disguises.

As a symptom of an era of extreme transformation, masking has gained renewed traction and urgency. From the online avatars used for activism, entertainment, or propaganda to the different dynamics either emptying or occupying our streets, practices of caricature, camouflaging, face swapping, masquerading, mimicry, protection, ridicule, social makeup, and transformation have become a staple of our everyday ritualized lives. Could we, therefore, speculate about an ongoing transformation from Macho's facial society into a mask(ed) society?

Employing and underlining the subversive potential of masking, this exhibition looks into the ongoing radical reshaping of our multiple historical, sociopolitical, gendered, and transcendental identities, inquiring about current processes through which we shape-shift from one to the other.

Valentinas Klimašauskas
João Laia

1 Sicilian traditional saying.
2 The book starts with a quote by George Santayana: "Masks are arrested expressions and admirable echoes of feeling, at once faithful, discreet and superlative." Erving Goffman, *The Presentation of Self in Everyday Life* (Edinburgh: University of Edinburgh Social Sciences Research Centre, 1956).
3 Thomas Macho, "Das prominente Gesicht: Von Face-to-Face zum Interface," in *Alle möglichen Welten*, ed. Manfred Fassler (München: Wilhelm Fink, 1999), 121–36.

INTRODUÇÃO

Quando retratado, um rosto torna-se máscara, quando usada, uma máscara torna-se um rosto.[1]

As máscaras têm uma longa presença na história das sociedades, tendo sido usadas no decorrer do tempo de modos tão diferentes como instrumentos de controlo ou equipamento de proteção. Mas as máscaras têm também um aspeto subversivo capaz de questionar o *status quo*. Frequentemente vistas como representações de personas sociais, reais, desejadas ou impostas, as máscaras mantêm uma relação especial com a noção de identidade, sinalizando atributos e capacidades específicos de uma pessoa, ou a sua ausência.

Habitualmente associada a uma personagem ou papel social, "persona" deriva do latim e referia-se originalmente a uma máscara teatral. No livro *The Presentation of Self in Everyday Life* (1956), Erving Goffman analisa o comportamento social através da dramaturgia, enquadrando a interação humana como performance representada em diferentes cenários/palcos.[2] Por seu lado, o filósofo Thomas Macho descreveu a sociedade produtora de rostos como uma sociedade facial—uma comunidade que, através da tecnologia, manufatura rostos incessantemente.[3] Para além dos papéis e funções há muito estabelecidos, a tecnologia digital tem promovido diversos novos véus e visores para os nossos eus performativos quotidianos, tornando a fronteira entre rosto e máscara cada vez mais nebulosa. No duplo papel de espelhos e janelas, os ecrãs também podem ser entendidos como instâncias do mascarar, recebendo e transmitindo uma multiplicidade de olhares e disfarces.

Como sintoma de uma era de transformação extrema, o ato de mascarar ganhou renovada tração e urgência. Dos avatares online usados no ativismo, no entretenimento ou na propaganda até às diferentes dinâmicas que ora ocupam ora esvaziam as nossas ruas, as práticas da caricatura, camuflagem, *face swapping*, disfarce, imitação, proteção, ridicularização, maquilhagem social e transformação tornaram-se parte integrante das nossas vidas quotidianas ritualizadas. Será, por isso, legítimo especular acerca de uma transformação em curso da sociedade facial de Macho numa sociedade de máscaras?

Esta exposição examina a presente reformulação radical das nossas múltiplas identidades históricas, sociopolíticas, transcendentais e de género, inquirindo sobre os processos em curso através dos quais nos transmutamos de uma identidade noutra.

Valentinas Klimašauskas
João Laia

1 Ditado tradicional siciliano.
2 O livro começa com uma citação de George Santayana: "As máscaras são expressões imobilizadas, e ecos admiráveis, do sentir—ao mesmo tempo fiéis, discretas e superlativas." Erving Goffman, *The Presentation of Self in Everyday Life*, Edimburgo: University of Edinburgh Social Sciences Research Centre, 1956.
3 Thomas Macho, "Das prominente Gesicht: Von Face-to-Face zum Interface", in Manfred Fassler (ed.), *Alle möglichen Welte*, Munique: Wilhelm Fink, 1999, pp. 121–36.

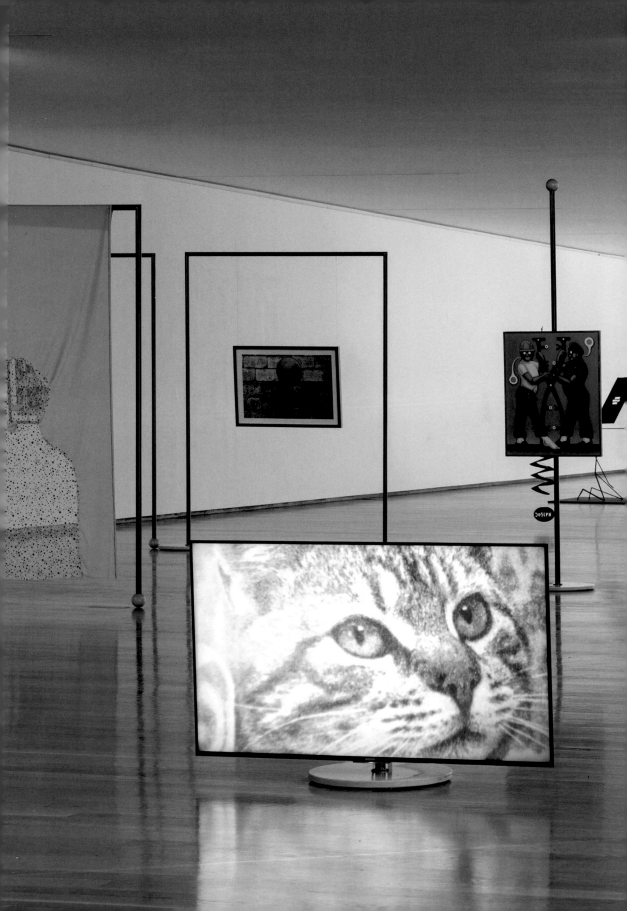

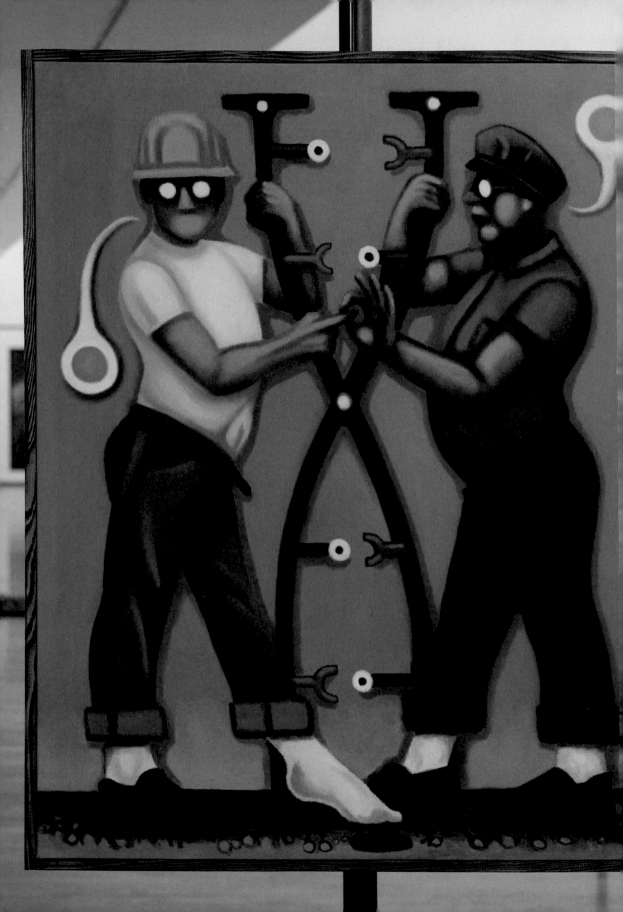

MASKS

This book is a declination of an art exhibition and a specific moment. In retrospect, one might consider it a mask of a space-time, both reframing the experience of a choreographed place as well as refracting its context, namely its postponed opening in light of the COVID-19 pandemic, a critical event that added unexpected allegorical and material dimensions to the project. This book is also an unequivocal product of such a unique situation, devised as a means to counter the impossibility of visiting the show.[1] The inability of documentation to replicate the actual on-site experience of an exhibition is well understood and has been thoroughly critiqued, and yet we still felt a strong urge to distribute this project physically, to archive it in material form. Perhaps it is a wish to enact some kind of closeness at a time when contact is avoided and feared. But of course, the leading reason to publish this book was to present the exhibition and let it circulate, replacing what seemed like its experiential death with an archived and mediated other-life.

We decided to invite further voices to join us, hoping to make the book more autonomous from the exhibition but also, and more importantly, to strengthen the overall project by underlining specific key narratives. In this second life of *Máscaras (Masks)*, we collaborated with artists who were not part of the show, inviting them to contribute to a publication that is a mutated, or masked, afterlife of the exhibition. Their fascinating contributions are forceful demonstrations of the relevance and malleability of the topic, greatly adding to the discursive clarity and breadth of the overall undertaking.

Grada Kilomba's text analyzes the historical employment of masks as tools of physical and psychological othering, unraveling their inscription in the domination, silencing, torturing, and enslavement of Africans (in the Americas). By mapping connections between the colonial and the contemporary periods, Kilomba's contribution articulates the ancient material structures of racism, inscribing its multiple alienating and traumatic manifestations as elements of a single dynamic that urgently needs dismantling.

Drawing from Chicana feminist and queer theorist Gloria Anzaldúa as well as Michael Hardt and Antonio Negri, Zach Blas connects the colonial emergence of carnival with contemporary forms of surveillance resistance such as Anonymous and the *black bloc*. Blas signals the carnivalesque, inherent to these and other positions, as an emancipatory tool of social reconfiguration and community building, celebrating masking as a gesture manifesting joyful, liberated forms of individual and collective pleasure and self-determination.

As a closure, Omsk Social Club argues that we are experiencing a cultural shift where we blend with the online world and symbols are consensually taken for reality. Identifying fiction as the tool with which we act upon and shape reality, a condition that underlines reality's provisional state, they propose the merging of theory and fiction as a means to imagine a different future. Staging temporary fictional realities that terraform traditional psychological frameworks of living and replacing them with renewed ritual social experiences, via "Real Game Play" Omsk Social Club reprograms the present and creates politically decentred, effective forms of unified body-mind living.

Together these positions are clear examples of the enduring and fertile symbolism and actual traction masks have in our societies. While Kilomba looks into the current remnants of historical dynamics and their corresponding oppressive presence, Blas dives into the colonial period to underline how masking then and now may also be an emancipatory gesture. The collective practice of Omsk Social Club takes the carnivalesque to a heightened state, imagining and experimenting with forms of being together and exploring the open-

ended sociopolitical impacts of such playful reconfigurations. From different vantage points and echoing the intrinsic hybrid position of masks as both oppressive and emancipatory, the three pieces historicize urgent and liberating possibilities for the near future.

Valentinas Klimašauskas
João Laia

1 When the exhibition opening was canceled on March 9, 2020, the installation process continued even though the organizers were unsure if the show would ever open at all. It eventually did open on June 2, and closed on August 16, 2020.

10

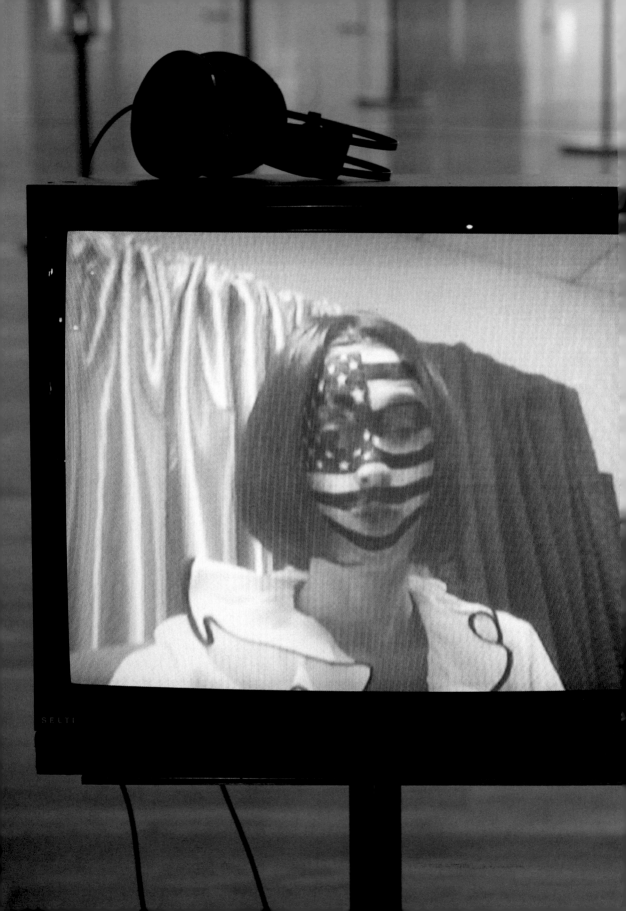

MÁSCARAS

Este livro constitui uma declinação de uma exposição de arte e de um momento específico. Retrospetivamente, podemos considerá-lo uma máscara de um espaço--tempo, que simultaneamente reenquadra a experiência de um lugar coreografado e refrata o seu contexto, nomeadamente o adiamento da sua inauguração à luz da pandemia COVID-19—um evento crítico que acrescentou inesperadas dimensões alegóricas e materiais ao projeto. Este livro é também o inequívoco produto desta situação singular, tendo sido concebido como forma de contrariar a impossibilidade de visitar a mostra.[1] A incapacidade da documentação replicar a experiência real, *in situ*, de uma exposição, é bem conhecida, tendo sido exaustivamente analisada. Ainda assim, continuámos a sentir o forte impulso de distribuir fisicamente este projeto, de o arquivar num formato material. Talvez se trate de um desejo de encenar uma espécie de proximidade, num momento em que o contacto é evitado e temido. Mas, evidentemente, a principal razão para a publicação deste livro é apresentar a exposição e deixá-la circular, substituindo aquilo que parecia ser a sua morte experiencial por uma outra forma de vida arquivada e mediada.

Decidimos convidar outras vozes a juntarem-se a nós, com o intuito de tornar o livro mais autónomo relativamente à exposição, mas também, e sobretudo, reforçar o projeto no seu todo ao sublinhar narrativas específicas. Nesta segunda vida de *Máscaras (Masks)* colaborámos com artistas que não integraram a mostra, convidando-os a contribuir para uma publicação que é uma pós-vida transmutada, ou mascarada, da exposição. Os seus fascinantes contributos são demonstrações poderosas da relevância e maleabilidade do tema, acrescentando muito à claridade discursiva e abrangência do projeto no seu todo.

O texto de Grada Kilomba analisa o uso histórico das máscaras enquanto instrumentos de alterização física e psicológica, desvendando a sua inscrição na opressão, silenciamento, tortura e escravização de africanos nas Américas. Ao cartografar elos entre os períodos contemporâneo e colonial, a contribuição de Kilomba articula as antigas estruturas materiais do racismo, inscrevendo as suas múltiplas manifestações alienantes e traumáticas enquanto elementos de uma única dinâmica que urge desmantelar.

Indo beber à feminista e teórica *queer* de origem chicana Gloria Anzaldúa, assim como a Michael Hardt e Antonio Negri, Zach Blas relaciona a emergência colonial do carnaval com modos de resistência à vigilância, como *Anonymous* e *black bloc*. Blas aponta o carnavalesco, inerente a estas e outras atitudes, como instrumento emancipatório de reconfiguração social e construção de comunidade, celebrando o mascarar como gesto que manifesta formas lúdicas e libertas de prazer e autodeterminação individual e coletiva.

A encerrar, os Omsk Social Club defendem que estamos a experienciar uma mudança cultural em que nos fundimos com o mundo online e no interior da qual os símbolos são consensualmente assumidos como realidade. Identificando a ficção como o instrumento com o qual moldamos e intervimos na realidade (uma condição que sublinha o seu estado provisório), propõem a fusão de teoria e ficção como meio para imaginar um futuro diferente. Encenando realidades ficcionais temporárias que terraformam as tradicionais molduras psicológicas do viver, e substituindo-as por renovadas experiências rituais sociais através de "Real Game Play", os Omsk Social Club reprogramam o presente e criam formas politicamente descentralizadas e efetivas de viver em união física e mental.

No seu conjunto, estas posições são exemplos claros do duradouro e fértil simbolismo e da relevância palpável que as máscaras têm nas nossas sociedades. Enquanto Kilomba examina os vestígios atuais de dinâmicas históricas e a sua

presença opressora, Blas mergulha no período colonial para sublinhar como mascarar-se, então como agora, pode também ser um gesto emancipatório. A prática coletiva dos Omsk Social Club leva o carnavalesco a um estado mais intenso, imaginando e experimentando formas de estarmos juntos e explorando os impactos sociopolíticos em aberto dessas reconfigurações lúdicas. A partir de diferentes perspetivas, e fazendo eco da posição intrinsecamente híbrida das máscaras como ferramentas simultaneamente opressoras e emancipatórias, estas três peças historicizam possibilidades urgentes e libertadoras para o futuro próximo.

Valentinas Klimašauskas
João Laia

1 Quando a abertura da exposição foi cancelada, a 9 de março de 2020, o processo de montagem prosseguiu apesar de os organizadores não estarem certos de que a mostra viria a abrir de todo, o que acabaria por acontecer a 2 de junho (tendo encerrado a 16 de agosto de 2020).

A "SECOND NATURE"
Guilherme Blanc

Máscaras (Masks) will forever remain, both among the projects of Galeria Municipal do Porto and in the perception of all who came into contact with the exhibition, as an exceedingly surprising curatorial proposal.

To the point, in fact, that it came to superveniently impose itself on its own proponents with a measure of awe and disquiet.

After surviving the first general lockdown in Portugal, the exhibition staged an autonomous body that managed to claim its cultural, historical, and political validity almost spectrally. No one could have foretold that following a long process of research, decision, production, postponement, and reopening, its main conceptual goal—to speculate on the object-concept "mask," as clearly enunciated in its title—would undergo such a profound, global, and transversal recontextualizing, especially from the point of view of its cultural use. Returning to the exhibition space three months after shutting it down, this became impactful evidence as we found a project (with all its sculptural, plastic, and filmic elements) whose discursive texture allowed for a new reading, for a new reality.

It is impossible, therefore, to ignore the different lives of this exhibition, which may somehow assist in understanding the different possibilities of existence, throughout human and non-human history, of the mask artifact, whose political, cultural, and largely symbolic reinterpretation shifts from culture to culture and epoch to epoch. Also, the time of this exhibition coincided with that of a new process of redefinition of its meaning characterized, for instance, by two particularly original traits unrelated to the prophylactic question in itself: from Hopi purge rituals to samurai armor decorations, from classicist political ideas to those of Fanon, the truth is that the mask always carried with it a profound sense of survival mechanism.

The first distinctive trait of this process relates to the fact that the mask has always been an object of ritualistic and onto logical differentiation between cultures. In contradistinction, it now suddenly gains meaning and semiology that are truly pan-political and pan-cultural: the same mask, with the same purpose, for all cultures and peoples.

It is interesting, for instance, to examine this question through the window of our digital gadgets. A random survey on a search engine reveals that the medical mask and its prophylactic use have replaced millennia of masks' history. A year ago, things were not so. In 2019, Trevor Paglen presented a "semi-Warburgian" project at the Barbican in which he covered the mural on the Curve in search of findings of generic terms to build a gigantic interpretative atlas of induced and collective artificial consciousness. It would be interesting to observe that pictorial construction today. A "before" and "after" March 2020.

Similarly, the current implication of the term "mask" became so powerful as to infiltrate the possible reading of the realities laid out by the exhibition. When looking at Jakub Choma sculptural piece, whose luminous gaze addresses us from the space at the end of the Galeria, or to Justin Fitzpatrick's suspended painting, whose male figures carry out a performatic action dressed in working-class outfits, we may now be compelled to conceptually and sensorially feel something that is more transversal and common.

While many defend the agencing of objects in issues of social connectivity, across time masks have been particularly sensitive and special vehicles of spiritual and sociocultural engagement. They have mostly served as vital elements of connection. Be it between human and non-human entities or between terrestrial and "intermediate states." This is precisely the second, and particularly original, vicissitude of this question: the fact that today's masks do not operate like tools for connection, but rather like objects for disunion and segregation.

This had a positive impact on the exhibition's second life. The project, installed

by João and Valentinas, proposed a movement that was frontal in terms of visitation and continuous across space. The exception to this curatorial insinuation, which allows for a ready, quasi-totemic vision of all its objects once within the exhibition space, was Laure Prouvost's work placed against the grain, as it were, at the very start of the trajectory. It offered a mirror image of ourselves and the exhibition, of our new, masked image— an half-face frame, as if the normative disunion also applied to our own ontological self-awareness and our new place within the realm of the organic, i.e., in the relationship with the air and the other elements, with other entities (living and bacteriologic; non-living and viral) with which we co-exist. With this new mask, we have reinforced an idea of "second nature," to revisit Yuk Hui's notion, in which our cosmologies are defined by this technological intersection now at the planetary scale.

The harsh side of this contemplation or this realization (also in its civic rawness) has, at any rate, been compensated during the exhibition period by the idea that an art space allows us not only to revisit and scrutinize time and its cultures, but also to anticipate it and, therefore, propose political and aesthetical experiences that can undoubtedly contribute toward electing our future and our meta-existences.

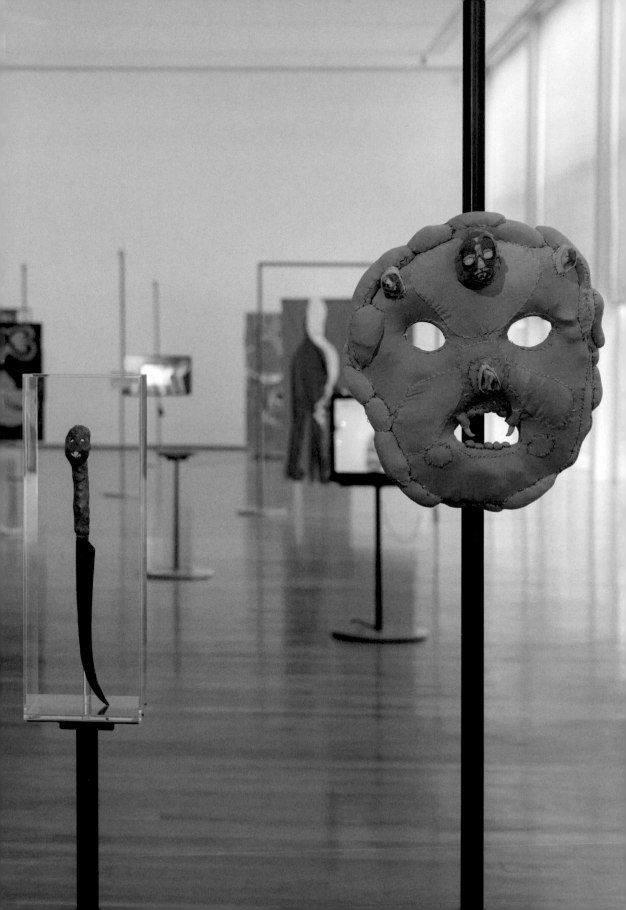

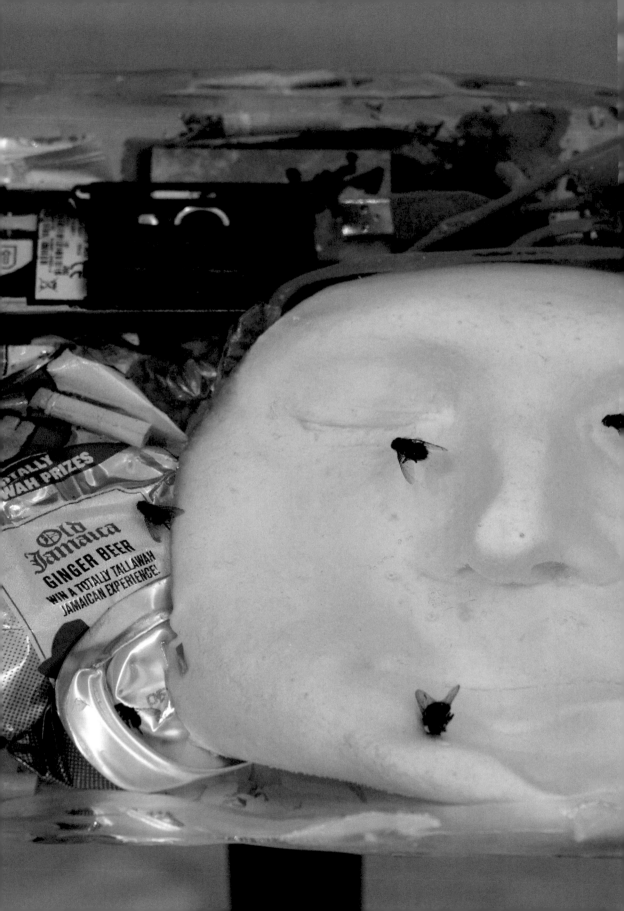

UMA "SEGUNDA NATUREZA"
Guilherme Blanc

Máscaras (Masks) ficará para sempre, no projecto da Galeria Municipal do Porto e na percepção daqueles que com ela contactaram, como uma das propostas curatoriais mais surpreendentes.

Surpreendente ao ponto de se ter imposto, de forma superveniente, com espanto e inquietude aos seus próprios ideólogos.

A exposição, sobrevivendo ao primeiro confinamento geral no país, encenou um corpo autónomo capaz de reivindicar de forma quase espectral a sua validade cultural, histórica e política. Não poderíamos calcular que no fim de um longo processo de investigação, decisão, produção, adiamento e reabertura, a sua principal intenção conceptual, que o seu título claramente enuncia—especular em torno do objecto-conceito 'máscara'—, pudesse vir a ganhar uma recontextualização tão profunda, tão global e, principalmente, tão transversal do ponto de vista do uso cultural. Isto tornou-se uma impactante evidência, quando regressámos ao espaço expositivo passados três meses de o termos fechado e nos confrontámos com um projecto—e com todos os seus elementos escultóricos, plásticos e fílmicos—cuja textura discursiva permitia uma leitura nova, para uma nova realidade.

Não é possível, desta forma, ignorar as diferentes vidas desta exposição, o que de certo modo permite compreender as diferentes possibilidades de existência do artefacto máscara ao longo da história humana e não-humana, cuja reinterpretação política, cultural e, genericamente, simbólica, se diferencia de cultura para cultura e de era para era. E o tempo desta exposição coincidiu com o de um novo processo de redefinição do seu significado, que se caracterizou, nomeadamente, por dois traços particularmente originais e que não se prendem com a questão profiláctica em si; dos rituais de purga hopi aos de decoração de armaduras samurai, das ideias políticas classicistas às de Fanon, a verdade é que a máscara carregou sempre consigo um sentido profundo de mecanismo de sobrevivência.

O primeiro traço distintivo desse processo prende-se com o facto de a máscara ter sido sempre um objecto de diferenciação ritualística e ontológica entre culturas. Ao contrário, vemo-la agora subitamente ganhar um sentido, e uma semiologia, verdadeiramente pan-políticos e pan-culturais: a mesma máscara, no seu mesmo uso, para todas as culturas e todos os povos.

É interessante, por exemplo, observar esta questão pela janela dos nossos *gadgets* informáticos. Numa pesquisa aleatória do termo 'máscara' num motor de busca, vemos que a máscara médica e sua profilaxia substituem milénios de história sobre máscaras. Há um ano não seria assim. Trevor Paglen apresentou em 2019 um projecto "semi-warburguiano" no Barbican, através do qual cobriu o mural da Curve com *search findings* de vocábulos genéricos, construindo um gigantesco atlas interpretativo de consciência artificial, induzida e colectiva. Seria interessante observar essa construção pictórica ao dia de hoje. Um "antes" e um "depois" de março de 2020.

Da mesma forma, a implicação actual do termo 'máscara' tornou-se tão potente que se infiltrou na leitura possível das realidades apresentadas pela exposição. Quando observamos a obra escultórica de Jakub Choma a interpelar-nos luminosamente com um olhar ao fundo do espaço da Galeria, ou a pintura suspensa de Justin Fitzpatrick onde se observam duas figuras masculinas com traje operário e em acção performática, talvez sintamos hoje, conceptual e sensorialmente, algo mais transversal e comum.

Se muitos defendem o agenciamento de objectos nas questões de conectividade social, as máscaras foram, ao longo do tempo, veículos particularmente sensíveis e especiais de engajamento espiritual e sociocultural. Serviram quase sempre como elementos vitais de conexão. Seja entre entes humanos ou entes não-humanos; seja entre estados terrestres ou "estados

intermédios". Esta é, precisamente, a segunda vicissitude particularmente original desta questão: o facto de as máscaras de hoje operarem não como ferramentas de ligação mas sim como objectos de desunião e segregação.

Isto teve um impacto positivo na segunda vida da exposição. O projecto, instalado pelo João e o Valentinas, propôs um movimento de visitação frontal e em contínuo no espaço. A excepção a esta insinuação curatorial, que permite uma visão pronta e quase totémica de todos os seus objectos mal se entra no espaço expositivo, foi a obra de Laure Prouvost, colocada em contra-corrente no início do percurso. Nela podíamos assistir em espelho à nossa imagem e à da exposição; à nossa nova imagem, de máscara, num plano de meio rosto, como se esta desunião normativa se aplicasse também à nossa própria auto-compreensão ontológica, ao nosso novo lugar no domínio do orgânico, na relação com o ar e outros elementos, com outros entes, vivos e bacteriológicos, não-vivos e virais, e os demais com que coexistimos. Com esta nova máscara, reforçamos uma ideia de "segunda natureza", revisitando o Yuk Hui de há uns anos, onde as nossas cosmologias se definem por esta inserção tecnológica—agora à escala planetária.

O lado agreste desta contemplação, ou desta constatação (também na sua crueza cívica), foi em todo o caso compensado ao longo do período de exposição pela ideia de que um espaço de arte nos pode permitir não apenas rever e perscrutar o tempo e suas culturas, mas ainda antecipá-lo e, por isso, também propor experiências políticas e estéticas que podem indubitavelmente contribuir para sufragar o devir e as nossas meta-existências.

Guilherme Blanc escreve de acordo com a antiga ortografia.

THE MASK
COLONIALISM, MEMORY,
TRAUMA, AND DECOLONIZATION
Grada Kilomba

THE MASK

There is a mask of which I heard many times during my childhood. It was the mask *Escrava Anastácia* was made to wear. The many recounts and the detailed descriptions seemed to warn me that they were not simple facts of the past, but living memories buried in our psyche, ready to be told. Today, I want to re-tell them. I want to speak about that brutal *mask of speechlessness*.

This mask was a very concrete piece, a real instrument, which became a part of the European colonial project for more than three hundred years. It was composed of a bit placed inside the mouth of the Black subject, clamped between the tongue and the jaw, and fixed behind the head with two strings, one surrounding the chin and the other surrounding the nose and forehead. Formally, the mask was used by *white* masters to prevent enslaved Africans from eating sugar cane or cocoa beans while working on the plantations, but its primary function was to implement a sense of speechlessness and fear, inasmuch as the mouth was a place of both muteness and torture.

In this sense, the mask represents colonialism as a whole. It symbolizes the sadistic politics of conquest and its cruel regimes of silencing the so-called "Others": Who can speak? What happens when we speak? And what can we speak about?

THE MOUTH

The mouth is a very special organ, it symbolizes speech and enunciation. Within racism, it becomes the organ of oppression par excellence; it represents the organ *whites* want—and need—to control.

In this particular scenario, the mouth is also a metaphor for possession. It is fantasized that the Black subject wants to possess something that belongs to the *white* master, the fruits: the sugar cane and the cocoa beans. She or he wants to *eat* them, devour them, dispossessing the master of its goods. Although the plantation and its fruits do "morally" belong to the colonized, the colonizer interprets it perversely, reading it as a sign of robbery. "We are taking what is Theirs" becomes "They are taking what is Ours."

We are dealing here with a process of *denial*, for the master denies its project

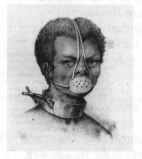

This is a portrait of *Escrava Anastácia* (Slave Anastácia). The penetrant image encounters the viewer with the horrors of slavery endured by generations of enslaved Africans. With no official history, some claim Anastácia was the daughter of a Kimbundo royal family, born in Angola, taken to Bahia (Brazil) and enslaved by a Portuguese family. Upon the family's return to Portugal, she was sold to the owner of a sugar plantation. Others claim she was born a Nagô/Yoruba princess before being captured by European slavers and brought to Brazil, while others point to Bahia as her place of birth. Her African name is unknown; Anastácia was the name given to her during enslavement. By all accounts she was forced to wear a heavy iron collar and a facemask that prevented her from speaking. The reasons given for this punishment vary: some report her political activism aiding in the escape of other slaves; others claim she resisted the amorous advances of her *white* master; and yet another version places the blame on a mistress jealous of her beauty. She is often purported to have possessed tremendous healing powers and to have performed miracles, and was seen as a saint among the enslaved Africans. After a prolonged period of suffering, Anastácia died of tetanus from the collar around her neck. Anastácia's drawing was created by the 27-year-old Frenchman Jacques Arago who joined a French *scientific expedition* to Brazil as its draftsman between December 1817 and January 1818. There are other drawings of masks covering the entire face with two holes for the eyes; these were used to prevent *dirt eating*, a practice among enslaved Africans to commit suicide. In the latter half of the twentieth century the figure of Anastácia began to be the symbol of slavery brutality and its continuing legacy of racism. Anastácia became an important political and religious figure all over the African and African Diasporic world, representing heroic resistance. The first wide-scale veneration began in 1967 when the curators of Rio's Museu do Negro (Black Museum) erected an exhibition to honor the eightieth anniversary of the abolition of slavery in Brazil. She is commonly seen as a saint of the *Pretos Velhos* (Old Black Slaves), directly related to the Orixá Oxalá or Obatalá—the God of peace, serenity, creation, and wisdom—and is an object of devotion in the Candomblé and Umbanda religions (Handler & Hayes 2009).

of colonization and asserts it onto the colonized. It is this moment of asserting onto the other what the subject refuses to recognize in her/himself that characterizes the ego defense mechanism.

In racism, denial is used to maintain and legitimate violent structures of racial exclusion: "They want to take what is Ours and therefore They have to be controlled." The first and original information—"We are taking what is Theirs"—is denied and projected onto the "Other"—"They are taking what is Ours"— who becomes what the *white* subject does not want to be acquainted with. While the Black subject turns into the intrusive enemy, who has to be controlled; the *white* subject becomes the sympathetic victim, who is forced to control. In other words, the oppressor becomes the oppressed, and the oppressed, the tyrant.

This is based upon processes in which *split-off* parts of the psyche are projected outside, always creating the so-called "Other" as an antagonist to the "self." This splitting evokes the fact that the *white* subject is somehow divided within her/himself, for she/he develops two attitudes toward external reality: only one part of the ego—the "good," accepting, and benevolent—is experienced as "self"; the rest—the "bad," rejecting, and malevolent—is projected onto the "Other" and experienced as external. The Black subject becomes then a screen of projection for what the *white* subject fears to acknowledge about her/himself: in this case, the violent thief, the indolent and malicious robber.

Such dishonorable aspects, whose intensity causes too much anxiety, guilt, or shame, are projected outside as a means of escaping them. In psychoanalytical terms, this allows positive feelings toward oneself to remain intact—whiteness as the "good" self—while the manifestations of the "bad" self are projected onto the outside and seen as external "bad" objects. In the *white* conceptual world, the Black subject is identified as the *"bad" object*, embodying those aspects that *white* society has repressed and made taboo, that is, aggression and sexuality. We therefore come to coincide

with the threatening, the dangerous, the violent, the thrilling, the exciting, and also the dirty, but desirable, allowing whiteness to look at itself as morally ideal, decent, civilized, and majestically generous, in complete control, and free of the anxiety its historicity causes.

THE WOUND [1]

Within this unfortunate dynamic, the Black subject becomes not only the "Other"— the difference against which the *white* "self" is measured—but also "Otherness"—the personification of the repressed aspects of the *white* "self." In other words, we become the mental representation of what the *white* subject does not want to be like. Toni Morrison (1992) uses the expression "unlikeness" to describe whiteness as a dependent identity that exists through the exploitation of the "Other," a relational identity constructed by *whites* defining themselves as unlike racial "Others." That is, Blackness serves as the primary form of Otherness by which whiteness is constructed. The "Other" is not other *per se*; it becomes such through a process of absolute denial. In this sense, Frantz Fanon writes: "What is often called the Black soul is a *white* man's artifact." (1967: 110)

This sentence reminds us that it is not the Black subject we are dealing with, but *white* fantasies of what Blackness should be like. Fantasies, which do not represent us, but the *white* imaginary. They are the denied aspects of the *white* self that are re-projected onto us as if they were authoritative and objective pictures of ourselves. They are however not of our concern.

"I cannot go to a film," writes Fanon "I wait for me' (1967: 140). He waits for the Black savages, the Black barbarians, the Black servants, the Black prostitutes, whores, and courtesans, the Black criminals, murderers, and drug dealers. He waits for what he is not.

We could actually say that in the *white* conceptual world, it is as if the collective unconscious of Black people is pre-programmed for alienation, disappointment, and psychic trauma since the images of Blackness we are confronted with are neither

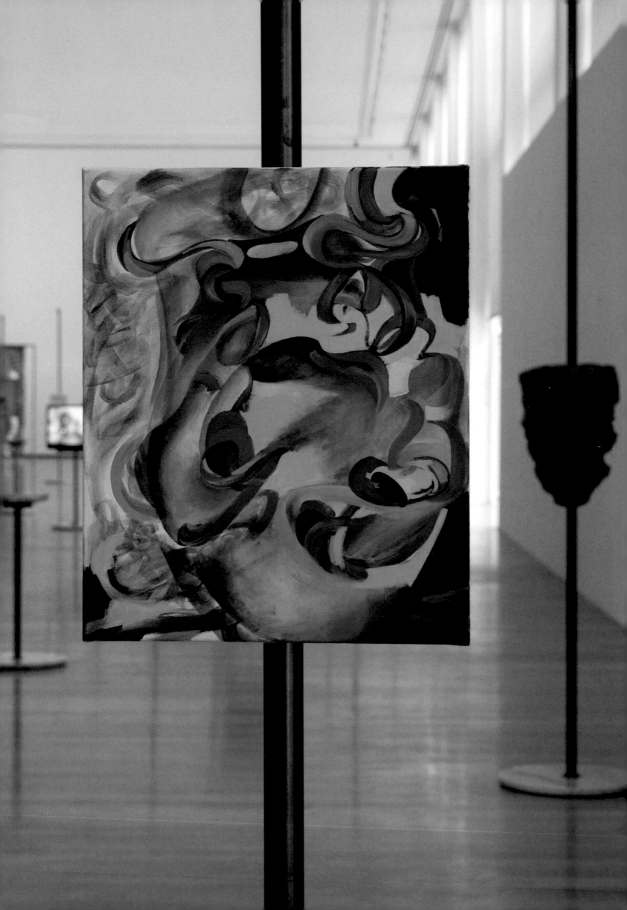

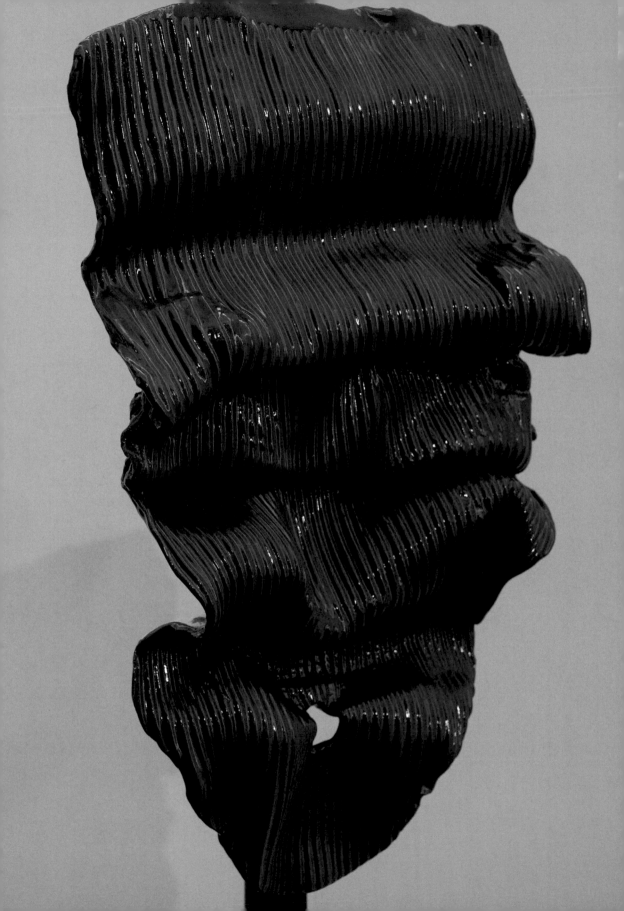

realistic nor gratifying. What an alienation, to be forced to identify with heroes who are *white* and reject enemies who appear as Black. What a disappointment, to be forced to look at ourselves *as if we were in their place*. What a pain, to be trapped in this colonial order.

This should be our preoccupation. We should not worry about the *white* subject in colonialism, but rather about the fact that the Black subject is always forced to develop a relationship to her/himself through the alienating presence of the *white* other (Hall 1996). Always placed as the "Other," never as the self.

"What else could it be for me," asks Fanon, "but an amputation, an excision, a hemorrhage that spattered my whole body with black blood?" (1967: 112). He uses the language of trauma, like most Black people when speaking of their everyday experiences of racism, indicating the painful bodily impact and loss characteristic of a traumatic collapse, for within racism one is surgically removed, violently separated, from whatever identity one might really have. Such separation is defined as classic trauma since it deprives one of one's own link with a society unconsciously thought of as *white*. "I felt knife blades open within me ... I could no longer laugh,"' (1967: 112), he remarks. There is indeed nothing to laugh about, as one is being overdetermined from the outside by violent fantasies one sees, but one does not recognize as being oneself.

This is the trauma of the Black subject; it lies exactly in this state of absolute Otherness in relation to the *white* subject. An infernal circle: "When people like me, they tell me it is in spite of my color. When they dislike me, they point out that it is not because of my color." Fanon writes "Either way, I am locked" (1967: 116). Locked within unreason. It seems then that Black people's trauma stems not only from family-based events, as classical psychoanalysis argues, but rather from the traumatizing contact with the violent unreason of the *white* world, that is, with the unreason of racism that places us always as "Other," as different, as

incompatible, as conflicting, as strange, and uncommon. This unreasonable reality of racism is described by Frantz Fanon as traumatic.

"I was hated, despised, detested, not by the neighbor across the street or my cousin on my mother's side, but by an entire race. I was up against something unreasoned. The psychoanalysts say that nothing is more traumatizing for the young child than these encounters with what is rational. I would personally say that for a man whose weapon is reason there is nothing more neurotic than contact with unreason (Fanon 1967: 118).

Later he continues, "I had rationalized the world and the world had rejected me on the basis of color prejudice ... it was up to the white man to be more irrational than I' (1967: 123). It would seem that the unreason of racism is trauma.

SPEAKING THE SILENCE
The mask, therefore, raises many questions: Why must the mouth of the Black subject be fastened? Why must she or he be silenced? What could the Black subject say if her or his mouth were not sealed? And what would the *white* subject have to listen to? There is an apprehensive fear that if the colonial subject speaks, the colonizer will have to listen. She/he would be forced into an uncomfortable confrontation with "Other" truths. Truths that have been denied, repressed, and kept quiet, as secrets. I do I ike this phrase "quiet as it's kept." It is an expression of the African Diasporic people that announces how someone is about to reveal what is presumed to be a secret. Secrets like slavery. Secrets like colonialism. Secrets like racism.

The *white* fear of listening to what could possibly be revealed by the Black subject can be articulated by Sigmund Freud's notion of *repression*, since the "essence of repression," he writes, "lies simply in turning something away, and keeping it at distance, from the conscious." (1923: 17). It is that process by which unpleasant ideas—and unpleasant truths—are rendered unconscious, out of awareness, due to the extreme anxiety,

guilt, or shame they cause. However, while buried in the unconscious as secrets, they remain latent and capable of being revealed at any moment. The mask sealing the mouth of the Black subject prevents the *white* master from listening to those latent truths she/he wants "to turn away," "keep at a distance," at the margins, unnoticed, and "quiet." So to speak, it protects the *white* subject from acknowledging "Other" knowledge. Once confronted with the collective secrets and the unpleasant truths of that very *dirty history*[2], the *white* subject commonly argues: "not to know ...," "not to understand ...," "not to remember ...," "not to believe ...," or "not to be convinced by ..." These are expressions of this process of repression by which the subject resists making the unconscious information conscious; that is, one wants to make the known unknown.

Repression is, in this sense, the defense by which the ego controls and exercises censorship of what is instigated as an "unpleasant" truth. Speaking becomes then virtually impossible, as when we speak, our speech is often interpreted as a dubious interpretation of reality, not imperative enough to be either spoken or listened to. This impossibility illustrates how speaking and silencing emerge as an analogous project. The act of speaking is like a negotiation between those who speak and those who listen, between the speaking subjects and their listeners. (Castro Varela & Dhawan 2003). Listening is, in this sense, the act of authorization toward the speaker. One can (only) speak when one's voice is listened to. Within this dialect, those who are listened to are those who "belong." And those who are *not* listened to become those who "do *not* belong." The mask re-creates this project of silencing, controlling the possibility that the Black subject might one day be listened to and consequently might belong.

In a public speech, Paul Gilroy[4] described five different ego defense mechanisms the *white* subject goes through in order to be able to, listen, that is in order to become aware of its own whiteness and of itself

as a performer of racism: denial/guilt/shame/recognition/reparation. Even though Gilroy did not explain this chain of ego defense mechanisms, I would like to do so here, as it is both important and enlightening.

Denial is an ego defense mechanism that operates unconsciously to resolve emotional conflict, by refusing to admit the more unpleasant aspects of external reality and internal thoughts or feelings. It is the refusal to acknowledge the truth. Denial is followed by two other ego defense mechanisms: splitting and projection. As I wrote earlier, the subject denies that she/he has such-and-such feelings, thoughts, or experiences, but goes on to assert that someone else does. The original information—"We are taking what is Theirs" or "We are racist"—is denied and projected onto the "Others": "They come here and take what is Ours," "They are racist." To diminish emotional shock and grief, the Black subject would say: "We are indeed taking what is Theirs" or "I never experienced racism." Denial is often confused with *negation*; these are, however, two different ego defense mechanisms. In the latter, a feeling thought, or experience is admitted to the conscious in its negative form (Laplanche & Pontalis 1988). For instance: "We are not taking what is Theirs" or "We are not racist."

After denial is *guilt*, the emotion that follows the infringement of a moral injunction. It is an affective state in which one experiences conflict at having done something that one believes one should not have done, or the way around, having not done something one believes one should have done. Freud describes this as the result of a conflict between the ego and the super-ego, that is, a conflict between one's own aggressive wishes toward others and the super-ego (authority). The subject is not trying to assert on others what she/he fears to acknowledge in her/himself, like in denial, but is instead preoccupied with the consequences of her/his own infringement: "accusation," "blame," "punishment." Guilt differs from *anxiety* in that anxiety is experienced in relation to a future occurrence, such as the anxiety

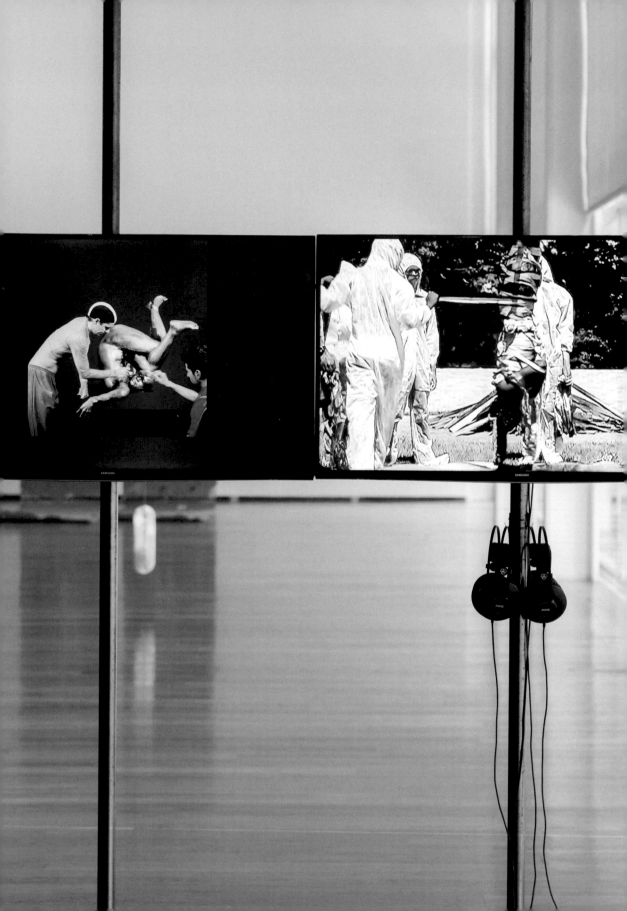

created by the idea that racism might occur. Guilt is experienced in relation to an act already committed, that is, racism has already occurred, creating an affective state of guiltiness. The common responses to guilt are *intellectualization* or *rationalization*, that is the *white* subject tries to construct a logical justification for racism; or *disbelief* as the *white* subject might say: "we didn't mean it that way," "you misunderstood," "for me, there is no Black or *white*, we are all just people." Suddenly, the *white* subject invests both intellectually and emotionally in the idea that "'race' does not really matter," as a strategy to reduce the unconscious aggressive wishes toward 'Others' and the sense of guilt.

Shame, on the other hand, is the fear of ridicule, the response to the failure to live up to one's ego ideal. While guilt occurs if one transgresses an injunction derived from outside oneself, shame occurs if one fails to achieve an ideal of behavior one has set for oneself. Shame is therefore closely connected to the sense of insight. It is provoked by experiences that call into question our pre-conceptions about ourselves and compel us to see ourselves through the eyes of others, helping us to recognize the discrepancy between other people's perceptions of us and our own conception of ourselves: "Who am I? How do others perceive me? And what do I represent to them?" The *white* subject realizes that the perception Black people have of whiteness might be different from its own self-perception, as whiteness is seen as a privileged identity, which signifies both power and alarm—shame is the result of this conflict.

Recognition follows shame; it is the moment when the *white* subject recognizes its own whiteness and/or racisms. It is, therefore, a process of acknowledgment. One finally acknowledges reality by accepting the reality and perception of others. Recognition is, in this sense, the passage from fantasy to reality—it is no longer a question of how I would like to be seen, but rather of who I am; not what I would like "Others" to be, but rather who they really are.

Reparation then means the negotiation of recognition. One negotiates reality. In this sense, it is the act of repairing the harm caused by racism by changing structures, agendas, spaces, positions, dynamics, subjective relations, vocabulary, that is, giving up privileges.

These different steps reveal racism awareness not so much as a moral issue but rather as a psychological process that demands work. In this sense, instead of asking the common moral question: "Am I racist?" and expecting a comfortable answer, the *white* subject should rather ask: "How can I dismantle my own racism?" as the question itself initiates that process.

Excerpt taken from the book *Memórias da Plantação*, by Grada Kilomba (Orfeu Negro, Lisbon 2019)

1 The term "trauma" is derived from the Greek word "wound" (Laplanche & Pontalis 1988), and it is in this sense that I use it here: wound as trauma.
2 A sentence commonly used by Toni Morrison to describe her artistic work. As she argues, her writings bring into light the so-called "dirty business of racism" (1992).
3 *Der Black Atlantic*, in the Haus der Kulturen der Welt, Berlin, 2004.

A MÁSCARA
COLONIALISMO, MEMÓRIA, TRAUMA E DESCOLONIZAÇÃO
Grada Kilomba

A MÁSCARA

Ouvi falar muito de uma máscara em criança. Da máscara que Anastácia era obrigada a usar. Os inúmeros relatos e as descrições minuciosas como que me advertiam de que não eram meros factos do passado, mas antes memórias vivas sepultadas na nossa psique, prontas a ser contadas. Hoje, pretendo voltar a contá-las. Pretendo falar da *máscara brutal do silenciamento*.

Trata-se de um instrumento autêntico, bastante concreto, que durante mais de três séculos fez parte do projecto colonial europeu. Era composto por uma peça introduzida na boca do *sujeito negro*, presa entre a língua e o maxilar e fixada na nuca com dois cordões, um à volta do queixo e o outro, do nariz e da testa. A máscara era usada oficialmente pelos senhores *brancos* para impedir que as/os africanas/os escravizadas/os, durante o trabalho nas plantações, comessem cana-de-açúcar ou sementes de cacau, mas a sua função primária era implementar uma noção de silenciamento e medo, na medida em que a boca era lugar de mudez e tortura.

A máscara representa aqui o colonialismo como um todo. Simboliza a política sádica da conquista e os seus cruéis regimes de silenciamento dos ditos "Outros". Quem pode falar? O que acontece quando falamos? E podemos falar de quê?

A BOCA

A boca é um órgão muito especial, é símbolo do discurso e da enunciação. No racismo, torna-se órgão por excelência da opressão; representa o órgão que as pessoas *brancas* querem e precisam de controlar.

Neste contexto específico, a boca é também metáfora de posse. Imagina-se que o *sujeito negro* quer algo que pertence ao senhor *branco*, o fruto: a cana-de-açúcar e as sementes de cacau. Ele quer *comê-los*, devorá-los, expropriando o senhor dos seus bens. Ainda que a plantação e os seus frutos "moralmente" pertençam a quem é colonizado, quem coloniza interpreta-o de maneira perversa, entende-o como sinal de roubo. "Nós tomamos o que é delas/es" transforma-se em "elas/eles tomam o que é nosso".

Estamos perante um processo de *negação*, pois o senhor rejeita o seu projecto de colonização e impõe-no a quem é colonizado.

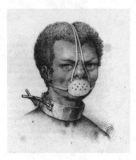

Este é um retrato de Anastácia. Nesta imagem incisiva, o espectador dá de caras com os horrores da escravatura que gerações inteiras de africanas/os escravizadas/os suportaram. Há quem defenda que Anastácia, que não tem nenhuma história oficial, era filha de uma família real quimbundo; nasceu em Angola, foi levada para a Baía, no Brasil, e escravizada por uma família portuguesa. Foi vendida ao proprietário de uma plantação de açúcar, com o regresso desta família a Portugal. Há quem diga tratar-se de uma princesa nagô/ioruba capturada por traficantes europeus e levada para o Brasil, e ainda quem dê a Baía como o lugar onde nasceu. Desconhece-se o seu nome africano; Anastácia foi o nome que lhe deram quando foi escravizada. Todos os relatos afirmam ter sido obrigada a envergar uma pesada coleira de ferro e uma máscara que a impedia de falar. Os motivos deste castigo divergem: há quem indique o activismo político que a levou a ajudar outros escravos a fugirem; há quem alegue ter resistido aos avanços amorosos do senhor branco; e ainda outra versão culpa uma senhora com ciúmes da sua beleza. Diz-se muitas vezes que tinha grandes poderes curativos, que fez milagres e era tida por santa pelas/os africanas/os escravizadas/os. Após um prolongado período de tormento, Anastácia morreu de tétano causado pela coleira no pescoço. O desenho de Anastácia é da autoria de Jacques Arago, francês de 27 anos que se juntou como desenhador a uma expedição científica francesa ao Brasil, entre Dezembro de 1817 e Janeiro de 1818. Há noutros desenhos máscaras que cobrem o rosto por completo, com dois orifícios para os olhos; eram usadas para impedir que comessem terra, prática das/os africanas/os escravizadas/os para cometerem suicídio. Na segunda metade do século XX, a figura de Anastácia começou por simbolizar a brutalidade da escravatura e o seu persistente legado de racismo. Anastácia tornou-se uma figura política e religiosa importante em todo o mundo africano e na diáspora africana, como representação da resistência heróica. A primeira veneração em grande escala aconteceu em 1967, quando os curadores do Museu do Negro, no Rio de Janeiro, organizaram uma exposição que celebrasse os 80 anos da abolição da escravatura no Brasil. Anastácia era habitualmente considerada santa pelos Pretos Velhos, associada directamente ao orixá Oxalá ou Obatalá (deus da paz, da serenidade, da criação e da sabedoria), e é objecto de devoção nas religiões candomblé e umbanda (Handler e Hayes, 2009).

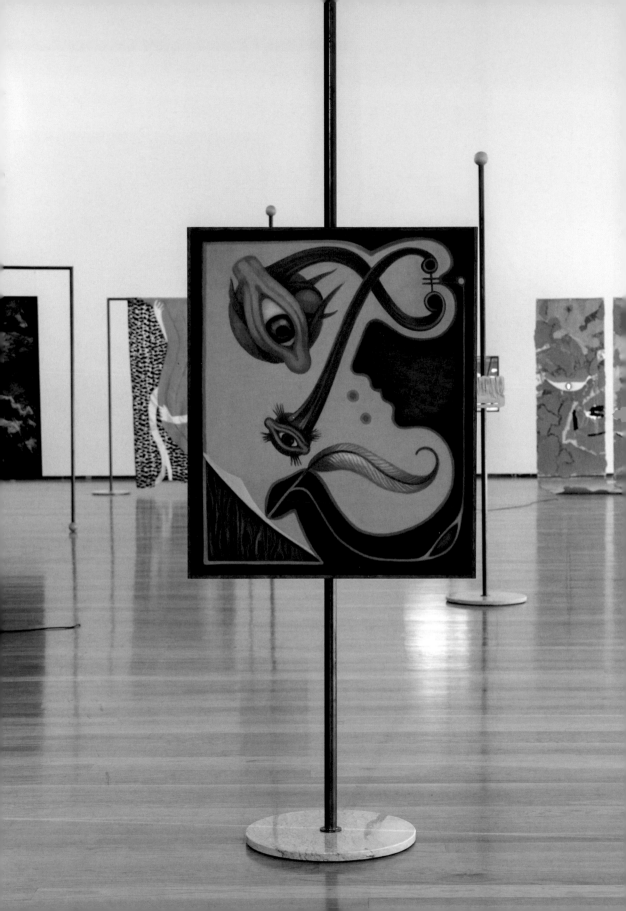

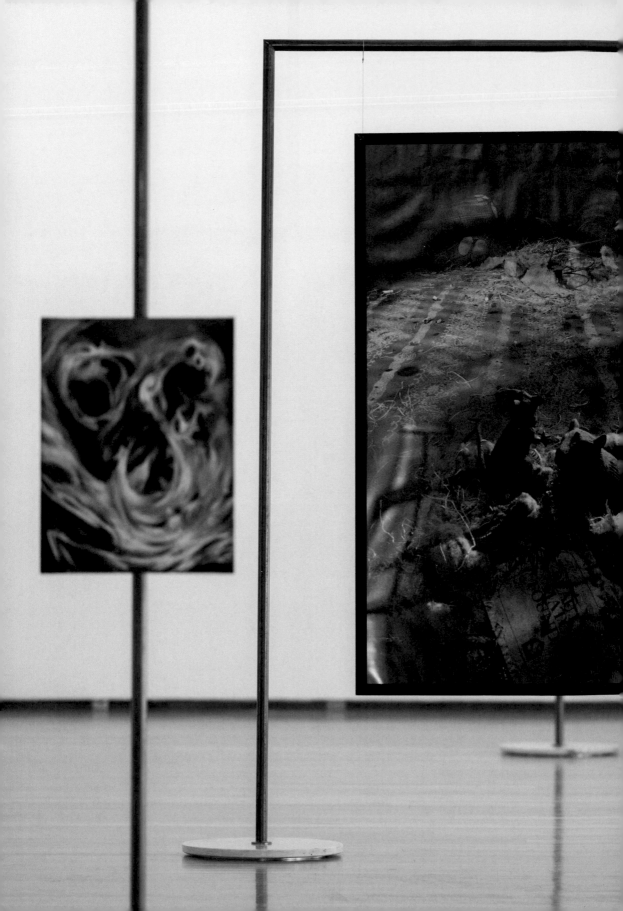

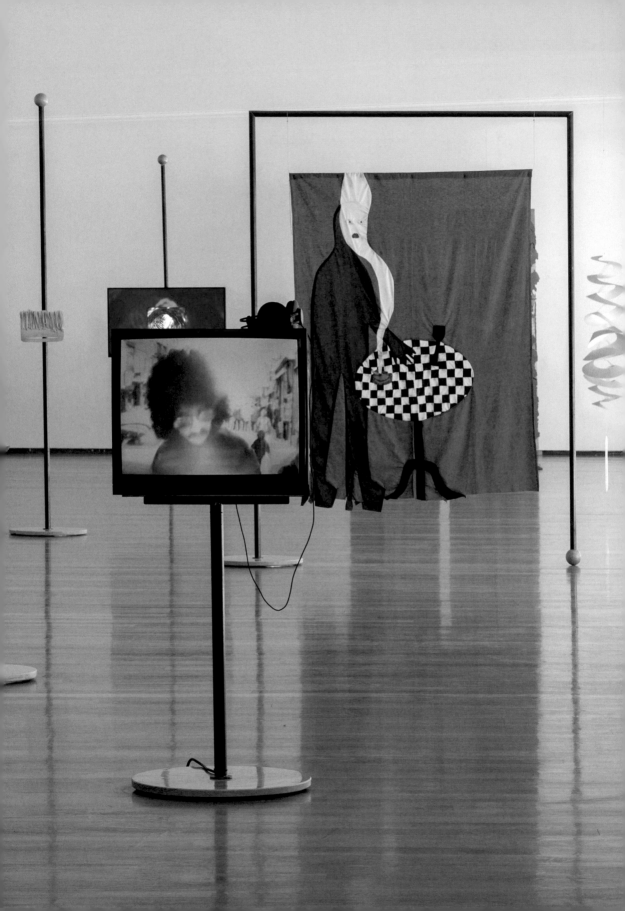

É este momento, de imposição no "Outro" daquilo que o *sujeito* recusa reconhecer em si, que caracteriza o mecanismo de defesa do ego.

No racismo, a negação é usada para manter e legitimar as estruturas violentas de exclusão racial: "Elas/es querem tomar o que é nosso, por isso precisam de ser controladas/os." A primeira informação, a original ("Nós tomamos o que é delas/es"), é negada e projectada no "Outro".

("Elas/es tomam o que é nosso"), que se transforma naquilo com que o *sujeito branco* não se quer relacionar. O *sujeito negro* transforma-se no inimigo intrusivo, que precisa de ser controlado, ao passo que o *sujeito branco* se transforma na vítima compassiva, que é obrigada a controlar. É o mesmo que dizer: o opressor torna-se o oprimido, e o oprimido, o tirano.

Isto radica em processos nos quais as partes dissociadas da psique são projectadas para o exterior, o que cria permanentemente o dito "Outro" como antagonista do "eu". Esta dissociação evoca o facto de o *sujeito branco* se encontrar de alguma maneira dividido dentro de si, pois desenvolve duas atitudes para com a realidade externa: só uma parte do ego—a parte "boa", que acolhe e é benévola—é vivida como "eu"; o resto — a parte "má", que rejeita e é malévola— projecta-se no "Outro" e é vivida como externa. O *sujeito negro* torna-se então ecrã de projecção daquilo que o *sujeito branco* teme admitir sobre si: neste caso, que é o ladrão violento, o bandido indolente e malicioso. Estes aspectos aviltantes, tão intensos que provocam ansiedade, culpa ou vergonha, são projectados externamente para que se lhes possa escapar. Em termos psicanalíticos, permite manter intactos os sentimentos positivos em relação ao eu—a *branquitude* como o eu "bom"—, enquanto as manifestações do eu "mau" são projectadas para o exterior e consideradas *objectos* "maus" externos. No mundo conceptual *branco*, o *sujeito negro* é identificado como o *objecto* "mau", que personifica todos os aspectos que a sociedade *branca* reprimiu ou tornou tabu, ou seja, a agressividade e a sexualidade. Acabamos assim por coincidir com o que é ameaçador, perigoso, violento, vibrante, empolgante, e também com o que é sujo mas desejável, e isso dá à *branquitude* a possibilidade de ela própria se perceber como moralmente ideal, decente, civilizada e majestosamente generosa, em pleno controlo e sem a ansiedade provocada pela sua historicidade.

A FERIDA[1]

Nesta dinâmica infeliz, o *sujeito negro* torna-se não apenas o "Outro"—é no contraste com esta diferença que o "eu" *branco* se mede—, mas também "alteridade"— a personificação dos aspectos reprimidos do "eu" *branco*. Traduzindo: tornamo-nos a representação mental do que o *sujeito branco* não quer ser. Toni Morrison (1992) usa a expressão "dissemelhança" (*unlikeness*) para descrever a *branquitude* como identidade dependente que existe graças à exploração do "Outro", uma identidade relacional construída pelas/os *brancas/os* ao definirem-se como diferentes de "Outras/os" raciais. Ou seja, a negritude serve de forma primária de alteridade por via da qual se constrói a *branquitude*. A/o "Outra/o" não é "Outra/o" *per se*; torna-se "Outra/o" graças a um processo de negação absoluta. Neste sentido, escreve Frantz Fanon:

> [Aquilo] a que se chama alma *negra* é, muitas vezes, uma construção do *branco*. (2017: 11)

Esta frase lembra-nos de que não lidamos aqui com o *sujeito negro*, mas com as fantasias *brancas* do que a negritude deve ser— fantasias essas que não nos representam a nós, mas ao imaginário *branco*. São os aspectos negados do eu *branco* que são reprojectados em nós, como se fossem imagens oficiais e objectivas de nós próprias/os.

Mas a nós não nos dizem respeito. Afirma Fanon: "É impossível ir ao cinema [...]. Eu espero-me" (2017: 137). Ele espera pelos selvagens *negros*, pelos bárbaros *negros*, pelos empregados *negros*, pelas prostitutas e cortesãs *negras*, pelos criminosos, assassinos e traficantes *negros*. Ele espera por aquilo que não é.

Poderíamos mesmo dizer que, no mundo conceptual *branco*, é como se o inconsciente colectivo das pessoas *negras* estivesse pré-programado para a alienação, para a desilusão e para o trauma psíquico, pois as imagens da negritude com que somos confrontados não são nem realistas nem gratificantes. Quanta alienação esta, a de nos forçarem a identificar-nos com heroínas/ heróis que são *brancas/os* e rejeitar inimigas/os com aparência de *negras/os*. Quanta desilusão esta, a de sermos forçadas/os a olhar para nós mesmas/os *como se estivéssemos no lugar delas/es*. Quanta mágoa esta, a de estarmos presas/os a esta ordem colonial.

Deveria ser esta a nossa preocupação. Não nos deveríamos preocupar com o *sujeito branco* no colonialismo, mas antes com o facto de o *sujeito negro* ser sempre forçado a estabelecer uma relação consigo mesmo através da presença alienante da/o Outra/o *branca/o* (Hall, 1996). Sempre posicionada/o como "Outra/o", nunca como eu.

Pergunta Fanon: "Que era para mim, senão um descolamento, um arrancamento, uma hemorragia que coagulava sangue negro sobre todo o meu corpo?" (2017: 108). Fanon recorre à linguagem do trauma, como a maioria das pessoas *negras* ao discutirem as suas experiências quotidianas de racismo, o que sinaliza o doloroso impacto no corpo e a perda que caracterizam uma quebra traumática, pois no racismo é-se cirurgicamente extraída/o, violentamente separada/o de uma qualquer identidade que se possa realmente ter. Essa separação é definida como trauma clássico, pois priva o *sujeito* do seu próprio elo com uma sociedade que é pensada, de maneira inconsciente, como branca. "Não podia [rir-me] […] Senti nascer em mim lâminas de faca" (2017: 108/114), observa Fanon. De facto, não há motivo nenhum para rir, pois o sujeito encontra-se excessivamente determinado, do exterior, por violentas fantasias que vê, mas que não reconhece como sendo o seu *eu*.

É este o trauma do *sujeito negro*; encontra-se justamente neste estado de alteridade absoluta com relação ao *sujeito branco*. Um círculo infernal. Nota Fanon: "Quando gostam de mim, dizem-me que é apesar da minha cor. Quando me detestam, acrescentam que não é por causa da minha cor. Sou, em ambos os casos, prisioneiro" (2017: 112). Encerrado dentro do que não é racional. Parece então que o trauma das pessoas *negras* não radica apenas em acontecimentos familiares, como defende a psicanálise clássica; radica também no contacto traumatizante com a irracionalidade violenta do mundo *branco*, isto é, com a irracionalidade do racismo que nos posiciona sempre como "Outra/o", tão diferentes, incompatíveis e conflituosas/os quanto estranhas/os e invulgares. A realidade irracional do racismo é descrita por Frantz Fanon como traumática:

> [Eu] era odiado, detestado, desprezado, não pelo vizinho da frente ou pelo primo direito, mas por toda uma raça. Estava exposto a qualquer coisa de irracional. Os psicanalistas dizem que não há nada mais traumatizante para a criança do que o contacto com o racional. Pessoalmente, direi que, para um homem que só tem como arma a razão, não há nada mais neurótico do que o contacto com o irracional. (2017: 113/114)

E mais à frente: "Eu racionalizara o mundo e o mundo rejeitara-me em nome do preconceito de cor. […] Cabia ao homem branco ser mais irracional que eu" (2017: 118/119). Aparentemente, a irracionalidade do racismo é o trauma.

DIZER O SILÊNCIO

A máscara suscita, pois, muitas perguntas: porque é preciso fechar a boca do *sujeito negro*? Porque tem ela/ele de ser silenciada/o? O que poderia o *sujeito negro* dizer se a sua boca não fosse selada? E o que teria de escutar o *sujeito branco*? Há um medo apreensivo de que, se o *sujeito colonial* falar, o colonizador terá de ouvir. Seria forçada/o a um confronto incómodo com verdades "Outras". Verdades negadas, reprimidas, guardadas como segredos. Gosto de uma expressão da diáspora africana, *quiet as it's kept*, que indica que alguém está prestes a revelar o que se presume ser segredo. Segredos como a escravatura. Segredos como o colonialismo. Segredos como o racismo.

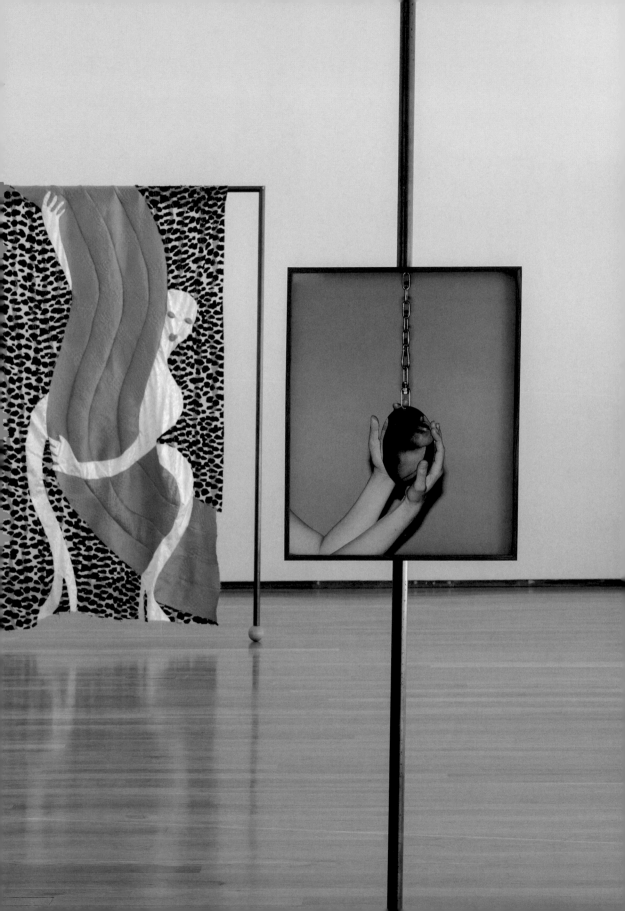

Pode articular-se este medo *branco* de escutar o que poderia ser revelado pelo *sujeito negro* recorrendo à noção freudiana de *repressão*, uma vez que "a essência da repressão não é mais do que afastar algo da consciência, e mantê-lo à distância" (1923: 17). É aquele processo pelo qual as ideias incómodas—e as verdades incómodas—se tornam inconscientes, fora da consciência, dada a extrema ansiedade, culpa ou vergonha que provocam. Mas, sepultadas no inconsciente como segredos, permanecem latentes e podem ser a qualquer momento reveladas. A máscara que sela a boca do *sujeito negro* impede que o senhor *branco* ouça as verdades latentes de que se quer "afastar", de que quer "manter distância", nas margens, despercebidas e "silenciadas". Protege o *sujeito branco*, por assim dizer, de reconhecer o conhecimento da/o "Outra/o". Confrontado com os segredos colectivos e as verdades incómodas dessa *história tão suja*[2], o *sujeito branco* costuma dizer que "não sabe", "não entende", "não se lembra", "não acredita" ou "não ficou convencido". São expressões deste processo de repressão pelo qual o *sujeito* resiste a tornar consciente a informação inconsciente; ou seja, quer tornar o conhecido desconhecido.

A repressão é, neste sentido, a defesa pela qual o ego controla e censura o que é instigado como verdade "incómoda". Torna-se praticamente impossível falar, pois, quando falamos, o nosso discurso é muitas vezes interpretado como interpretação duvidosa da realidade, e não suficientemente imperativo para ser dito ou escutado.

Esta impossibilidade ilustra a emergência do falar e do silenciar como projecto análogo. O acto de falar é como uma negociação entre quem fala e quem escuta, entre os *sujeitos* falantes e os seus ouvintes (Castro Varela e Dhawan, 2003). Escutar é aqui o acto de autorizar o falante. Pode falar (apenas) quando a sua voz é ouvida. Nesta dialéctica, quem é ouvido é quem "pertence". E quem *não* é ouvido torna-se quem "*não* pertence". A máscara recria este projecto de silenciamento, controlando a possibilidade

de o *sujeito negro* poder um dia ser escutado, logo, poder pertencer.

Num discurso público, Paul Gilroy[3] descreveu cinco mecanismos distintos de defesa do ego que o *sujeito branco* atravessa para ser capaz de "escutar", ou seja, para ganhar consciência da sua própria *branquitude* e de si como encenação do racismo: negação, culpa, vergonha, reconhecimento, reparação. Ainda que Gilroy não o tenha feito, eu gostaria de aprofundar esta cadeia de mecanismos de defesa do ego, dado ser importante e esclarecedora.

A *negação* (*denial*, no sentido de recusa) é um mecanismo de defesa do ego que opera inconscientemente na resolução de conflitos emocionais, recusando-se a admitir as dimensões mais desagradáveis da realidade externa e os pensamentos internos ou sentimentos. É a recusa de admitir a verdade. A *negação* (*denial*) é seguida por dois outros mecanismos de defesa do ego: a dissociação e a projecção. Como referi, o *sujeito* nega ter determinados sentimentos, pensamentos ou experiências mas defende que outra pessoa os tem. A informação original ("nós tomamos o que é delas/es" ou "nós somos racistas") é negada e projectada nas/os "Outras/os": "elas/es tomam o que é nosso", "elas/es são racistas". Para atenuar o choque emocional e a dor, o *sujeito negro* diria: "Tomamos realmente o que é delas/es" ou "nunca senti racismo". A *negação* (*denial*) é muitas vezes confundida com outra *negação* (*negation*, no sentido de formulação na negativa), mas são dois mecanismos distintos de defesa do ego (não distinguidos na língua portuguesa). Na *negação* (*negation*), admite-se na consciência um sentimento, um pensamento ou uma experiência na forma negativa (Laplanche e Pontalis, 1988). Por exemplo, "nós *não* tomamos o que é delas/es" ou "nós *não* somos racistas".

Após a *negação* (*denial*), vem a culpa, a emoção que se segue à transgressão de uma interdição moral. Trata-se de um estado afectivo no qual se vive o conflito de ter feito algo que se acredita não dever ter feito, ou, ao contrário, não ter feito algo que

se acredita dever ter feito. Freud descreve-a como resultado de um conflito entre o ego e o superego, ou seja, um conflito entre os próprios desejos agressivos para com os outros e o superego (autoridade). O sujeito não procura afirmar nos outros o que teme reconhecer em si, como na *negação* (*denial*); está antes preocupado com as consequências da sua própria transgressão: "acusação", "culpa", "punição". A culpa difere da ansiedade na medida em que a *ansiedade* é vivida em relação a uma ocorrência futura, como a ansiedade que se gera pela ideia de que pode ocorrer racismo. A culpa é vivida em relação a um acto já cometido, isto é: o racismo já ocorreu, o que gera um estado afectivo de culpabilidade. As respostas comuns à culpa são a *intelectualização* ou a *racionalização*, em que o sujeito branco tenta estabelecer uma justificação lógica para o racismo; ou a *descrença*, em que o *sujeito branco* poderia dizer: "nós não queríamos dizer isso", "percebeu mal", "para mim, não há *negras/os* ou *brancas/os*, somos todos seres humanos". De repente, o *sujeito branco* investe, ao nível intelectual e emocional, na ideia de que "a 'raça' realmente não importa" como estratégia para reduzir os desejos inconscientes de agressão dirigidos aos "Outros" e o sentimento de culpa.

Por outro lado, a *vergonha* é o medo do ridículo, a resposta ao fracasso de estar à altura do ideal do próprio ego. A culpa ocorre se se transgride uma interdição que deriva do exterior, ao passo que a vergonha acontece se não se consegue chegar a um ideal de comportamento que se estabeleceu para si mesmo. Ora, a vergonha apresenta uma relação íntima com o discernimento. É motivada por experiências que contestam as pré--concepções que temos de nós mesmos e nos obrigam a ver-nos a nós pelos olhos dos outros, e nos ajudam a reconhecer a discrepância entre as percepções que os outros têm de nós e a concepção que temos de nós próprios: "Quem sou eu? Como me percebem os outros? E que represento eu para os outros?" O *sujeito branco* dá oc conta de que a percepção que as pessoas *negras* têm da *branquitude* pode ser diferente da sua própria percepção de si, pois a *branquitude* é tida como identidade privilegiada, que tanto significa poder quanto alerta—a vergonha é o resultado desse conflito.

À vergonha, segue-se o *reconhecimento*; é o momento em que o *sujeito branco* reconhece a sua própria *branquitude* e/ou racismos. Trata-se pois de um processo de reconhecimento. Reconhece-se enfim a realidade, aceitando a realidade e a percepção dos outros. Nesta acepção, o reconhecimento é a passagem da fantasia para a realidade—a questão deixa de ser como eu gostaria de ser visto, mas quem sou; não o que eu gostaria que os "Outros" fossem, mas quem os "Outros" realmente são.

A *reparação* refere-se assim à negociação do reconhecimento. Negoceia-se a realidade. Trata-se do acto de reparar os danos causados pelo racismo mudando estruturas, agendas, espaços, posições, dinâmicas, relações subjectivas, vocabulário, ou seja, abdicando de privilégios.

Estas diferentes etapas evidenciam a consciência do racismo não tanto como questão moral, mas antes como processo psicológico que é preciso trabalhar. Em vez de formular a habitual pergunta moral "sou racista?" e ficar à espera de uma resposta confortável, o sujeito branco deve antes perguntar "como posso desmontar os meus próprios racismos?", pois é a interrogação em si mesma que dá início ao processo.

GRADA KILOMBA escreve de acordo com a antiga ortografia. Excerto retirado da obra *Memórias da Plantação*, de Grada Kilomba (Orfeu Negro, Lisboa 2019)

1 O termo *trauma* deriva do grego"ferida" (Laplanche e Pontalis, 1988); é neste sentido que aqui o uso: a ferida como trauma.
2 Frase usada com frequência por Toni Morrison para descrever o seu trabalho artistico. Ela defende que a sua escrita ilumina o dito "negócio sujo do racismo" (1992).
3 O *Atlântico Negro*, na Casa das Culturas do Mundo, em Berlim, no ano de 2004.

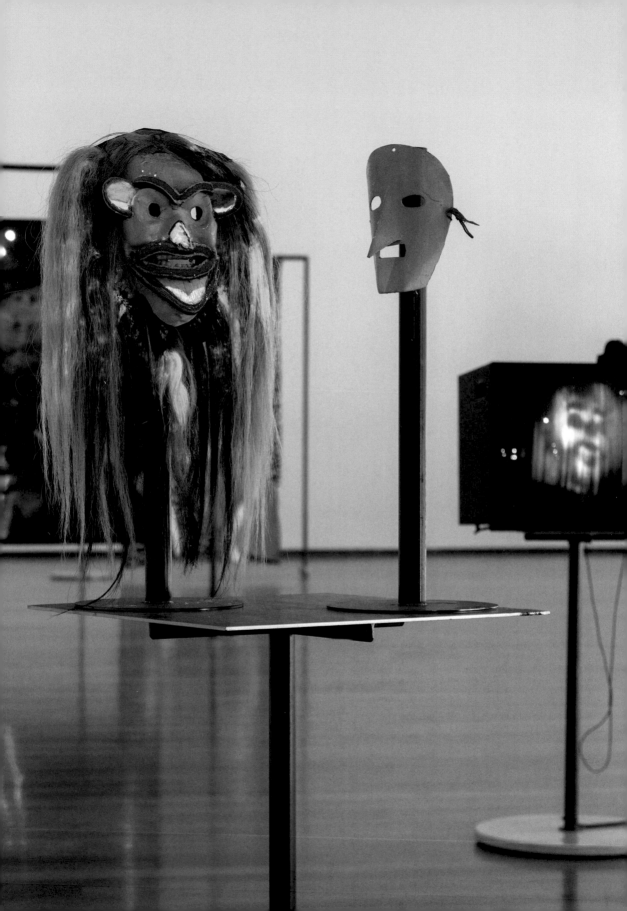

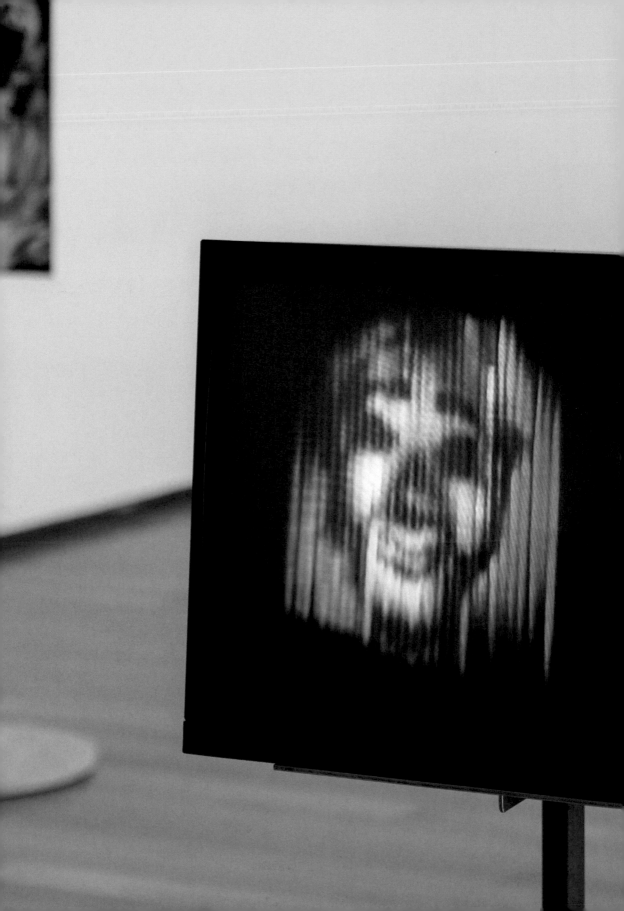

INVITATION TO PARTY, MASK REQUIRED
Zach Blas

In the early twenty-first century, a desire to extricate oneself from digital, networked media is becoming ever more popular. Long past early-twentieth-century prophecies of an emancipatory media to come and 1990s cyber-utopianisms, contemporary outlooks on the medial present and future are frequently oriented around control, stressing media as an extension of governance rather than of humanity. Artist Sean Dockray's 2010 "Facebook Suicide (Bomb) Manifesto" succinctly expresses this sentiment: "Everyone now wants to know how to remove themselves from social networks."[1] As Edward Snowden's 2013 National Security Agency revelations have fueled global unease over digital media's collusion in the acceleration of state surveillance, political practices are emerging as exits from commercial and state media infrastructures. Masked protest has become one such strategy to escape. As evidenced by groups like *Anonymous* and the phenomenon of the *black bloc*, masking can defeat CCTV recordings and identification technologies such as facial recognition.

Mask making is integral to what Chicana feminist and queer theorist Gloria Anzaldúa calls *haciendo caras*, making faces, as "political subversive gestures" that rebel against authority.[2] Writing from personal experience, Anzaldúa explains that to evade oppression, women of color have had to modify their faces, turning them into masks, one stacked crushingly on top of the other. For Anzaldúa, the mask is often a negative accumulation, something sharp and piercing. Masks are performative self-marking that protects but also physically restricts the body and subjectivity. To exit this bind, Anzaldúa theorizes the interface as a site of resistance between faces and masks. In the textile industry, interface is a term for material sewn between two fabrics to give support.

Anzaldúa adopts this notion metaphorically to describe the interstice between masks worn as survival strategies to evade oppression and the self-determination of one's own face. At this interface, change can happen and masks can be torn away.

Yet even if Anzaldúa finds the mask a compromise in autonomy, she still invests in making faces, stating that it is "my metaphor for constructing one's identity."[3] Thus, although it is an unexpected pairing, Anzaldúa's approach to the face as that which can be creatively and subversively mutated aligns with today's protest masks. Masking is the making and unmaking of faces, and as such, it can be a practice that fantastically alters faces in order to flee subjugation and set off down the path to self-determination and liberation.

For Anzaldúa, making masks primarily pertains to manipulating one's facial expressions—not literally covering over or obscuring the face—but in the context of collective masked protest, her concept of the interface can be reframed as the mediating material that links a group and propels it toward political struggle. Here, the protest mask itself is that interface of resistance, instigating the production and proliferation of collective affect, feeling, and passion that exceeds the territory of the face and connects bodies in a group. This is one of the powers of the protest mask as a political tool. It is a way in which to hide one's face and identity from a police officer or a security camera, but also a means by which to awaken the affective faculties, to feel together something that is otherwise. Masks have the potential to unleash collective affect and imagination. As such, masking concerns both self-determination and being affected with and by a group, which can lead to the unknown and unexpected.

Masks also evoke the carnivalesque, as expressed through the exuberant and joyful costumes, stylings, and actions of protestors. Drawing from earlier theorists like Mikhail Bakhtin, the political philosophers Michael Hardt and Antonio Negri associate

the carnivalesque with creation and affect: it is "the power of human passions … set[ting] in motion an enormous capacity for innovation—innovation that can transform reality itself … [It is] a form of experimentation that links the imagination to desire and utopia."[4] Beyond style and invention, Hardt and Negri stress that the carnivalesque is also about organization; it is a collective dialogue carried out by the multitude that produces a being-in-common.

Writer Brian Holmes furthers the theory of carnivalesque protest in his examination of the J18 protests that took place on June 18, 1999, in London. While describing the utopic fashions, spectacular stylings, and creative activities of protestors, Holmes points out that many wore a particular carnival mask with a text on its backside: "Those in authority fear the mask for their power partly resides in identifying, stamping and cataloguing: in knowing who you are. But a Carnival needs masks, thousands of masks… Masking up releases our commonality, enables us to act together."[5] In this instance, the protest mask is not an oppressive force over the face but a uniting element, an entity that promotes collectivization and also offers protection, what Holmes characterizes as a "new kind of political *party*," a carnivalesque celebration that is a form of political organization.[6]

In her 2011 *e-flux* article "Occupy Wall Street: Carnival against Capital? Carnivalesque as Protest Sensibility," curator Claire Tancons engages the carnivalesque as "a medium of emancipation and a catalyst for civil disobedience" that continuously grew in popularity in the United States over the twentieth and twenty-first centuries.[7] Tancons reminds that while models and inspirations of the carnivalesque are usually sought from Europe, the Americas have rich histories and traditions of the carnivalesque that contribute to and inform protests globally. She cites the Trinidad and Tobago Carnivals as of particular historical importance because Carnival originally emerged in places of colonization and slavery: "In the Old World as in the New, Carnival thrived off the extreme disparity between masters, their subjects, or slaves—

what today we would call wealth inequality. Role reversals alleviated a brutally divisive social system by crowning servants and slaves king for a day. Carnival created an opportunity for society to cohere anew, at least for the duration of the festivities."[8] Thus, Tancons notes, it is not surprising that the carnivalesque infuses protests in the United States, especially those oriented around economic disparity and racism.

Resonating with such traditions, contemporary protest masks artfully break down the individual in order to forge a grouping. Protest masks are collective negotiations—that is, aesthetic and political decisions that radically alter the landscape of the face and how it intersects with power and visibility. They enable both the production of pleasure through coming together and the potentiality of change through acts of utopic refusal. Bringing Anzaldúa's queer theory of *haciendo caras* to the context of carnivalesque protest provokes a seemingly simple revelation: it is all a matter of *making*. The protest mask is an aesthetic and performative tool on the path to political liberation, and it must be constantly and continuously made in order to transform beyond the shifting and ever-evolving governmentalities of recognition. Digital, networked surveillance systems propagate a reductive and violent system of recognition, stripping the face down to standardized measurements for tracking, identifying, verifying, and predicting crime. Thus, to stand against surveillance is to demand that the face exists as a surface of collective and individual determination. This necessitates an ongoing experimental practice of making faces and making masks: the strange look that the biometric machine cannot identify; the painted face that camouflages against machine vision; the protest mask that evades algorithmic detection but signals to others. Such rogue and exuberant acts ensure that the party against informatic domination carries on and on.

1 Sean Dockray, "Facebook Suicide (Bomb) Manifesto," 2010, http://turbulence.org/blog/2010/05/28/idc-facebook-suicide-bomb-manifesto/.

2 Gloria Anzaldúa, "Haciendo cara, una entrada," in Making Face, *Making Soul / Haciendo Caras: Creative and Critical Perspectives by Feminists of Color*, ed. Gloria Anzaldúa (San Francisco: Aunt Lute Books, 1990), XV–TXXVII.

3 Anzaldúa, "Haciendo cara, una entrada," XVI.

4 Michael Hardt and Antonio Negri, *Multitude: War and Democracy in the Age of Empire* (New York: Penguin, 2004), 210.

5 Brian Holmes, *Escape the Overcode: Activist Art in the Control Society* (Zagreb: WHW and Van Abbemuseum, 2009), 47.

6 Holmes, *Escape the Overcode*, 48.

7 Claire Tancons, "Occupy Wall Street: Carnival against Capital? Carnivalesque as Protest Sensibility," *e-flux journal 30* (2011): http://www.e-flux.com/journal/occupy-wall-street-carnival-against-capital-carnivalesque-as-protest-sensibility

8 Tancons, "Occupy Wall Street."

CONVITE PARA FESTA, MÁSCARA OBRIGATÓRIA
Zach Blas

No início do século XXI um desejo de libertação pessoal dos meios digitais em rede está a tornar-se cada vez mais popular. Já muito distantes das profecias do início do século XX acerca de futuros média emancipatórios e do ciber-utopismo da década de 1990, as perspetivas contemporâneas sobre o presente e o futuro mediático centram-se frequentemente no tema do controlo, acentuando o papel dos média enquanto extensões do governo, mais do que da humanidade. A obra do artista Sean Dockray *Facebook Suicide (Bomb) Manifesto* (2010) exprime sucintamente esse sentimento: "Agora, toda a gente quer saber como é possível remover a sua presença das redes sociais."[1] As revelações em 2013 de Edward Snowden sobre a NSA (National Security Agency) geraram um desconforto global com a contribuição cúmplice dos média digitais para o acelerar da vigilância estatal, o que levou à emergência de práticas políticas de afastamento das infraestruturas mediáticas comerciais e estatais. O protesto mascarado tornou-se uma dessas estratégias de escape. Grupos como Anonymous e o fenómeno chamado *black bloc* demonstraram que o uso de máscaras pode ludibriar os registos CCTV e outras tecnologias de identificação, como o reconhecimento facial.

Fazer máscaras é parte integral daquilo a que a teórica feminista e *queer* de origem chicana Gloria Anzaldúa chama "haciendo caras", literalmente "fazer caras", enquanto "gestos politicamente subversivos" de rebeldia contra a autoridade.[2] A partir da sua experiência pessoal, Anzaldúa explica que, para escapar à opressão, as mulheres de cor tiveram de alterar os seus rostos, transformando-os em máscaras colocadas umas sobre as outras de modo sufocante. Para Anzaldúa, a máscara é muitas vezes uma acumulação negativa, algo afiado,

perfurante. As máscaras são uma auto-rotulação performativa que protege, mas simultaneamente restringe fisicamente o corpo e a subjetividade. Para resolver este impasse, Anzaldúa teoriza a "interface" como local de resistência entre rostos e máscaras. Em inglês, "interface" é o termo que na indústria têxtil designa o material cosido entre dois tecidos para lhes dar estrutura. Anzaldúa adota esta noção de interface para descrever metaforicamente o interstício entre máscaras usadas como estratégias de sobrevivência para escapar à opressão e a autodeterminação do próprio rosto. É nesta interface que a mudança pode ocorrer e as máscaras podem ser arrancadas.

Contudo, mesmo considerando a máscara como um compromisso em termos de autonomia, Anzaldúa ainda investe em "fazer caras", afirmando tratar-se da "minha metáfora para a construção da identidade própria".[3] Assim, embora seja uma parceria inesperada, a sua noção de que o rosto é algo capaz de ser criativa e subversivamente transmutado alinha com as atuais máscaras de protesto. Mascarar-se é o fazer e o desfazer de rostos e, nesse sentido, pode ser uma prática que altera extraordinariamente os rostos para escapar à subjugação no caminho da autodeterminação e libertação.

Para Anzaldúa, fazer máscaras prende-se, sobretudo, com a manipulação de expressões faciais — e não necessariamente com cobrir ou ocultar o rosto fisicamente; mas no contexto do protesto mascarado coletivo, o seu conceito de interface pode ser reequacionado como o material mediador que une um grupo e o lança na luta política. Aqui, a própria máscara de protesto constitui essa interface de resistência, conectando e instigando a produção e proliferação de afetos, sentimentos e paixões coletivas, que ultrapassam o território do rosto para unir os corpos num grupo. Este é um dos poderes da máscara de protesto enquanto ferramenta política. É um meio de esconder o rosto e a identidade de um agente da polícia ou uma câmara de segurança, mas também uma forma de despertar capacidades afetivas, de sentir coletivamente algo de características

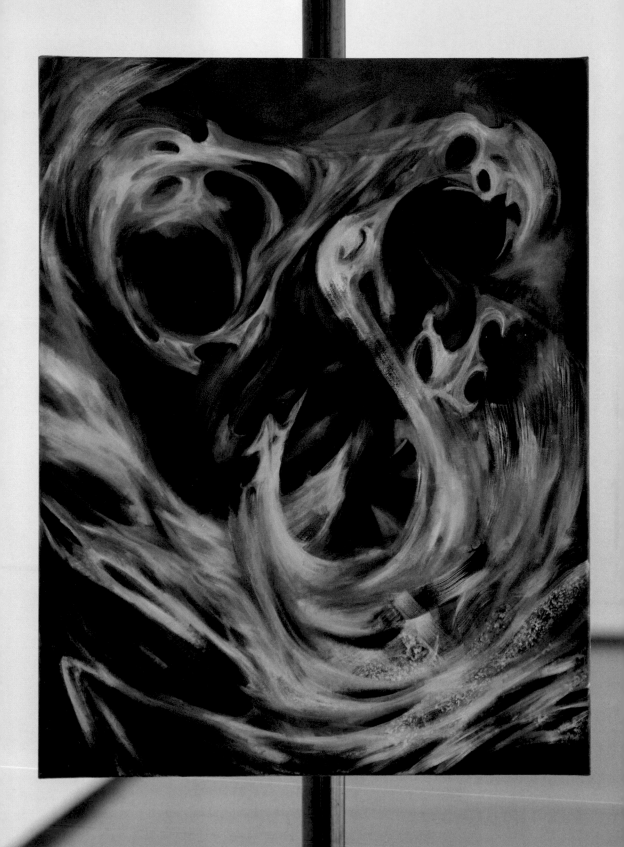

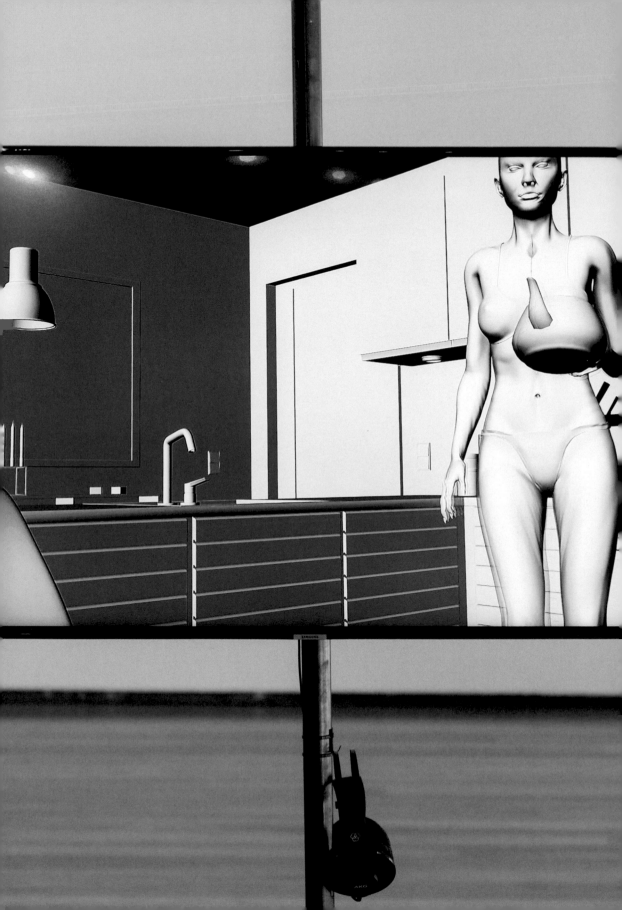

diferentes. As máscaras têm o potencial de desencadear o afeto e a imaginação coletivos. Neste sentido, mascarar remete simultaneamente para autodeterminação e para ser-se afetado com e por um grupo, o que pode conduzir ao desconhecido e ao inesperado.

As máscaras também evocam o carnavalesco através dos trajes, estilos e ações exuberantes e joviais dos manifestantes. Na esteira de teóricos anteriores, como Mikhail Bakhtin, os filósofos políticos Michael Hardt e Antonio Negri associam o carnavalesco à criatividade e ao afeto: é "o poder das paixões humanas [...] colocando em movimento uma enorme capacidade de inovação—inovação que pode transformar a própria realidade. [É] uma forma de experimentação que liga a imaginação ao desejo e à utopia".[3] Para além de estilo e invenção, Hardt e Negri sublinham que o carnavalesco também significa organização; é um diálogo coletivo levado a cabo pela multidão e que produz um estar-em-comum.

O escritor Brian Holmes aprofunda a teoria do protesto carnavalesco na sua análise das manifestações "J18", que ocorreram a 18 de junho de 1999 em Londres. Descrevendo as modas utópicas, os estilos espetaculares e as atividades criativas dos manifestantes, Holmes assinala que muitos usaram uma máscara de carnaval específica que continha um texto no seu interior: "Aqueles que estão no poder temem a máscara porque, em parte, o seu poder reside em identificar, carimbar e catalogar: em saber quem tu és. Mas um Carnaval necessita de máscaras, milhares de máscaras. [...] Mascarar-se liberta aquilo que nos é comum, permite-nos agir em conjunto".[5] Neste caso, a máscara de protesto não é uma força opressora sobre o rosto, mas um elemento unificador, uma entidade que promove a coletivização e oferece proteção, o que Holmes caracteriza como um "novo tipo de festa/partido político", uma celebração carnavalesca que constitui uma forma de organização política.[6]

Num artigo publicado na e-flux, intitulado "Occupy Wall Street: Carnival Against Capital? Carnivalesque as Protest Sensibility", a curadora Claire Tancons examina o carnavalesco como "um meio de emancipação e um catalisador de desobediência civil", cuja popularidade não cessou de aumentar nos Estados Unidos ao longo dos séculos XX e XXI.[7] Tancons recorda que, embora os modelos e inspirações do carnavalesco sejam normalmente encontrados na Europa, as Américas têm ricas histórias e tradições do carnavalesco que contribuem e enformam os protestos em todo o globo. E cita os carnavais de Trinidad e Tobago como tendo uma importância histórica particular, uma vez que o Carnaval surgiu originalmente em lugares de colonização e escravatura: "Tanto no Velho como no Novo Mundo, o Carnaval alimentava-se da extrema disparidade entre os senhores e aqueles que subjugavam, os seus escravos—aquilo que hoje designaríamos por desigualdade económica. A inversão de papéis aliviava um sistema social brutalmente divisivo ao coroar servos e escravos reis por um dia. O Carnaval criava uma oportunidade de renovada coesão social, pelo menos durante as festividades."[8] Como sublinha Tancons, não é pois surpreendente que o carnavalesco influencie os protestos nos EUA, em especial aqueles que giram em torno da disparidade económica e do racismo.

Fazendo eco dessas tradições, as máscaras de protesto contemporâneas desmantelam habilmente o individual para construir um agrupamento. As máscaras de protesto são negociações coletivas—ou seja, decisões estéticas e políticas que alteram radicalmente a paisagem do rosto e a forma como se entrecruza com o poder e a visibilidade. E viabilizam tanto a produção de prazer que advém de se estar com outros, como o potencial de mudança através de atos de recusa utópica.

Trazer a teoria queer de "haciendo caras" de Anzaldúa para o contexto do protesto carnavalesco suscita uma revelação aparentemente simples: tudo é uma questão de fazer. A máscara de protesto é uma ferramenta estética e performativa no caminho para a libertação política e deve ser refeita

constante e continuamente de modo a transformar-se para além da permanente mutação e evolução do reconhecimento governamentalizado. As tecnologias de vigilância digital em rede propagam um sistema redutor e violento de reconhecimento, resumindo o rosto a medidas estandardizadas com o intuito de rastrear, identificar, verificar e prever o crime. Assim, combater a vigilância é exigir que o rosto exista como superfície de determinação coletiva e individual, o que requer uma prática experimental e continuada de "fazer caras" e fazer máscaras: a expressão estranha que a máquina biométrica não consegue identificar; o rosto pintado que camufla contra a visão da máquina; a máscara de protesto que ilude a deteção algorítmica, mas sinaliza aos outros. Esses atos de rebeldia e exuberância asseguram a continuação da festa contra a dominação digital.

1 Sean Dockray, *Facebook Suicide (Bomb) Manifesto*, 2010, http://turbulence.org/blog/2010/05/28/idc-facebook-suicide-bomb-manifesto/ (acesso a 26.03.2021).
2 Gloria Anzaldúa, "Haciendo cara, una entrada", in *Making Face, Making Soul / Haciendo Caras: Creative and Critical Perspectives by Feminists of Color*, Gloria Anzaldúa (ed.), San Francisco: Aunt Lute Books, 1990, XV–XXVII.

3 Ibid., XVI.
4 Michael Hardt e Antonio Negri, *Multitude: War and Democracy in the Age of Empire*, Nova Iorque: Penguin, 2004, p. 210.
5 Brian Holmes, *Escape the Overcode: Activist Art in the Control Society*, Zagreb: WHW e Van Abbemuseum, 2009, p. 47.
6 Ibid., p. 48.
7 Claire Tancons, "Occupy Wall Street: Carnival against Capital?

Carnivalesque as Protest Sensibility", *e-flux journal* 30 (2011), https://www.e-flux.com/journal/30/68148/occupy-wall-street-carnival-against-capital-carnivalesque-as-protest-sensibility/
8 Ibid.
* No original inglês, Holmes usa a palavra 'party' (*a new kind of political party*) que significa simultaneamente partido e festa [N.Ed.].

THE LIVING THEATER: REAL GAME PLAY AS WORLDCRAFT
Omsk Social Club

The Character uses the Body as a Mask
The Actor uses the Character as a Mask
The Player uses the Mask as the Body

Our world is not Nature *per se*. It is Augmented Nature, Super Nature, Supernatural Nature, Disenchanted Nature, and various other mutable and plural versions thereof. Today, the digital astral plane is leaking out into this Nature with its mycological veins. It sets up nodes that trigger kin-nodes in other worlds who chatter and persuade other nodes to join their mesh-up network.

In this world (now) fiction becomes life.

Virtual reality leads the physical world through an experience of its own remembering sights, sounds, textures, and flavors, which all take form as spirits in the brain. Woven between are lines of code that dictate our experience of this Nature as legit because we remember—right? We know how to read these incoming signals and patterns that ghost another life, maybe not even our own life, but a societal life, a patriarch's life, a carer's life, a lover's life, an idol's life. After all, these lives make up the Self and the Self is just a buildup of memory.

And so, we live inside this cosmic computer Nature with our own lucid hardware and a tender urge to hack our own system. But what happens when we begin to decondition ourselves from this mainline world? Another world begins to emerge, one that is uncannily familiar and self-organizing. One that is created collectively, because how could one person ever represent such a complex multidimensional device as a world-alone?

This is our artistic practice. It is called Real Game Play.

We terraform life. We create temporary speculative decentralized temples. We are a "futuristically political" (i.e., unrealistic) immersive role-playing action group. We propose contents and makings as a form of post-political entertainment in an attempt to shadow-play politics until the game ruptures the surface we now know as Life. In the field, this is called "bleed." We are a roaming collective. We sprawl and recoil depending on our form or output. We were conceived in 2016 and are facilitators of role-playing environments inside the contemporary art world. We work closely with a network of core and public players. Everything is unique and unrehearsed. Our game designs and artworks examine virtual egos, popular experiences, and political phenomena. We want the works to become dematerialized hybrids of modern-day culture alongside the viewer's unique personal experiences and templates. Omsk Social Club has to date introduced landscapes and topics such as the ontology of the avatar, rave culture, survivalism, catfishing, desire & sacrifice, positive trolling, algorithmic strategies, and decentralized cryptocurrency.

Omsk Social Club as a concept has always pitted itself in bleed—half reality, half fiction. The door is left open between the two. Growing up in Glasgow, Manchester, Leeds, London, and Berlin, we were not enrolled in Schools of Art, but rather in the after-hours, the warehouse parties, the quarry raves. This is where we found our true education. Not that we knew it at the time, of course. These spaces of rave were undeniably the first time we felt at home and inspired by a community. Looking back on this Time of Rave, memories pour in. Joyriding with strangers in stolen cars to get to a location, watching people triple-drop love hearts, sitting in a moldy bathtub for hours tripping out on acid, trying to warm up after twenty-four hours in a field, dancing to breakcore beats under wind turbines. These images feel like yesterday, fresh but blurred.

The strongest parts of those memories are the people, the rave-masked faces, the glint in the eyes, the grins, the tears, the vomiting mouths, the tight hugs you needed when you could barely walk anymore, the crappily rolled cigarettes, the throbbing bodies of the dance floor and the toilet

cubicles. Everyone caught up in memetic beats and lo-fi hustling of their own souls— these places operated in another world with characters that could only ever be played out inside them. Rave as a life choice is a long one. It's never just a few hours, but lasts for days. Surviving it becomes just as important as living it. Eating, sleeping, and breathing become communal activities. All resources are shared, for better or worse, in order to stay in the zone. This space of human immersion is the muse behind all the works that Omsk Social Club has ever created.

Rave culture was a way of terraforming life for us. But why stop at one life when you can open a multiverse?

A large part of these practices depends upon archetypes of living and communicating. The body-mind is needed to be able to catalyze this neuromancy alongside the vital psychic energy of the viewer, which can be tapped and redirected to the group through self-divinization, bodying, community rituals, and temporary group psychosis. Using languages, costumes, gestures, signs, and stagecraft, Omsk Social Club applies adrenaline to the social imagination of its users, actively tweaking images, desires, myths, facts, and futures that structure the collective psyche of the traditional world to make a new one. Like all subcultural worlds, we too use hermetic combinations of slang, music, body language, and insignia to begin the process of creating a world. But we never know what will happen when the world opens, nor after it closes. The magician Aleister Crowley said in *Magick in Theory and Practice* (1997): "In this book, it is spoken of the Sephiroth and the Paths; of Spirits and Conjurations; of Gods, Spheres, Planes, and many other things which may or may not exist. It is immaterial whether these exist or not. By doing certain things certain results will follow." This idea is also reflected in one of the best-known utterances by the sci-fi writer William Gibson: "The Street finds its own uses for things." Both positions argue for the strength of cultural slippage to affect the world around us, and if this

is so, it seems specifically relevant to work with culture in order to do so.

In recent years, as we blend with the online world, there seems (or feels) to have been a cultural shift toward the field of third-order simulacra just to break that down. Third-order simulacra are symbols that are themselves taken for reality, with a further layer of symbolism added. This occurs when the symbol becomes more important or authoritative than the original entity; authenticity is replaced by a copy or a mask, and thus reality is replaced by a substitute. It seems people are ready to replace consensual reality with new fictions and social theory, for better or worse. This is less about physically living reality but instead allowing the emergence of practices and tools that explicitly position themselves as theory-fiction.

The strategy of theory-fiction attempts to collapse its two genres into each other, chicken-and-egg style. So the writing of theory could fictionalize and produce reality, and, of course, the reality is indeed writing theory and fiction combined. This method was built from an understanding that our ideas about reality, our theories of it, came out of fiction-fictions we use to act and shape reality. Just as the Self is a buildup of memories, which are of course self-engineered fictions. In magic we might call this an egregore instead of a book of theory-fiction; online we may see this as a meme; in Omsk Social Club we call this Real Game Play. This new modus is extremely interesting, as it shows how fragile reality is, and destabilizes the notion of tradition and power as sovereign. It brings up a quick succession of questions. Are these new tools capable of creating a global process for the renewal of reality? Are embodied criticism and hacker ethics a way to quickly bleed out space for transformative living and alternative imaginaries?

And so back to our own experiments…

Over the years, we have found out that any alternative structure to the *status quo* requires ritual and ceremony to enable it, and skill and tact to augment it further. This is

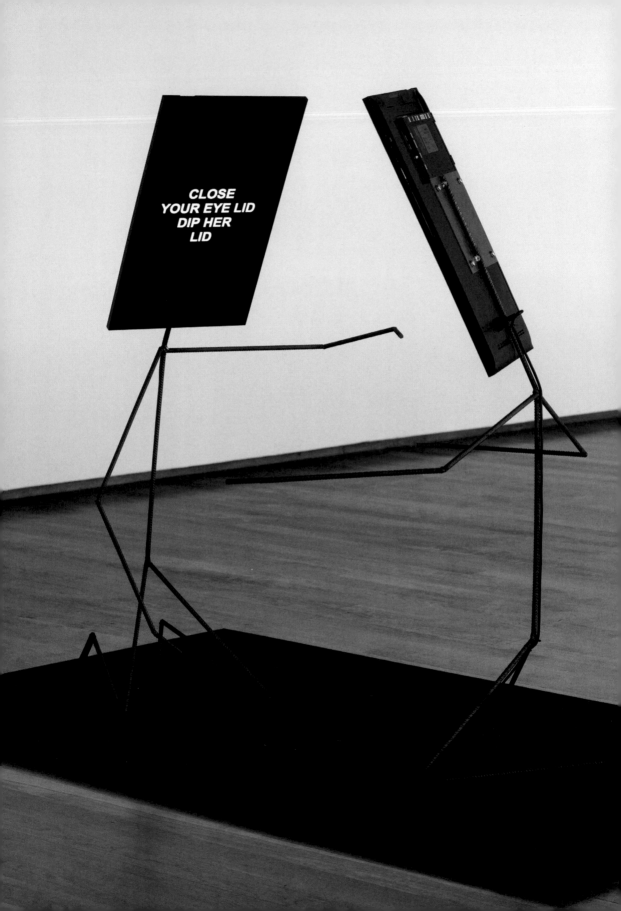

a very specific form of alienation that lies not only in the framework of the physical body but also in the soul/spirit/mind of the user. It has been shown that communally tapping into this space can lead to a tool kit for reprogramming the present. We try to harness this methodology in order to collectively create a more politically effective and viable way of living life. One question from which we never stray too far in Real Game Play: Is it possible to reappropriate the soul? And if so, what does it look like after it has been shaken from the shackles of what its master told it it's intended for?

We believe that Social Becoming is possible technically but not yet politically. In order to get there, we must find and engage with methods of sustainable leisure time that blend synthetic life with tangible realities, because after all, the realities that we create will demarcate the choices we have to make not only as individuals but as organic mass. In Omsk Social Club we accept reality as a craft; only then can we truly see the uncanniness of the political incubus that rides on our chest each day. By zooming in and out of the self, we believe we can hack into life and envisage a radically new, diverse, decentralized, autonomous, inclusive, social software.

We must engage with reality as a system—not a system that is out of our control, but one that is us and we are it.

O TEATRO VIVO: *REAL GAME PLAY* ENQUANTO ENCENAÇÃO DO MUNDO
Omsk Social Club

A Personagem usa o Corpo como Máscara
O Ator usa a Personagem como Máscara
O Intérprete[1] usa a Máscara como Corpo

O nosso mundo não é Natureza *per se*. No entanto, é Natureza Aumentada, Super Natureza, Natureza Sobrenatural, Natureza Desencantada, a par de várias outras versões mutáveis e plurais da mesma ordem. Hoje, o plano astral digital está a impregnar esta natureza com as suas veias micológicas, estabelecendo nódulos que espoletam outros nódulos análogos noutros mundos, que por sua vez conversam com outros nódulos e os persuadem a unir-se à sua rede heteróclita.

Neste mundo (agora) a ficção torna-se vida.

A realidade virtual conduz o mundo físico através da experiência da sua própria recordação de visões, sons, texturas e sabores que tomam a forma de espíritos no cérebro. Pelo meio estão entretecidas linhas de código que ditam a nossa experiência desta Natureza como legítima porque nos lembramos, certo? Sabemos como ler estes sinais e padrões que fantasmagorizam outra vida, talvez mesmo outra vida que não a nossa, uma vida societária, a vida de um patriarca, a vida de uma cuidadora, de uma amante, de um ídolo. Afinal, todas estas vidas constituem o Eu e, no fim, o Eu é apenas uma acumulação de memória.

E assim vivemos no interior deste computador cósmico designado Natureza, com o nosso próprio *hardware* lúcido e um terno impulso de hackear o nosso próprio sistema. Mas o que sucede quando começamos a descondicionar-nos deste mundo convencional? Sucede que outro começa a emergir, um mundo estranhamente familiar que se auto-organiza. Um mundo gerado por criação coletiva, pois como poderia uma só pessoa alguma vez representar um dispositivo tão complexo e multidimensional como um mundo?

E esta é a nossa prática artística. Chama-se *Real Game Play*.

Nós terraformamos vida. Nós criamos templos temporários especulativos e descentralizados. Nós somos um grupo "futuristicamente político" (ou seja, irrealista) de ação *role-playing*. Nós propomos conteúdos e formatos como forma de entretenimento pós-político numa tentativa de representar a política como um teatro de sombras até o jogo rasgar a superfície que conhecemos por Vida. Nesta área, isto é chamado *bleed*.[2] Somos um coletivo itinerante, expandimos e retraímos dependendo da nossa forma ou resultado. Fomos concebidos em 2016 e somos facilitadores de ambientes de representação de papéis dentro do mundo da arte contemporânea. Trabalhamos de perto com uma rede de atores principais e públicos; tudo é único e não ensaiado. Os nossos projetos de jogo e obras de arte examinam egos individuais, experiências populares e fenómenos políticos. Queremos que as obras se tornem híbridos desmaterializados da cultura moderna atual, a par das experiências e modelos únicos do espectador. No passado, o Omsk Social Club introduziu paisagens e tópicos tais como a ontologia do avatar, a cultura *rave*, o sobrevivencialismo, os falsos perfis online, desejo & sacrifício, *trolling* positivo, estratégias algorítmicas e criptomoedas descentralizadas.

Enquanto conceito, o Omsk Social Club sempre se lançou em atos de *bleed*— parte realidade, parte ficção, deixando aberta a porta entre os dois. Tendo crescido em Glasgow, Manchester, Leeds, Londres, Berlim, não frequentámos Escolas de Arte, mas sim atividades fora de horas, festas em armazéns, *raves* em pedreiras abandonadas. Foi aí a nossa verdadeira formação, embora, como é óbvio, não o soubéssemos na altura. Esses espaços de *rave* foram sem dúvida a primeira vez que nos sentimos em casa e inspirados por uma comunidade.

Olhando agora para essa época de *raves*, são inúmeras as memórias que nos invadem. Passeios com estranhos em carros roubados para chegar a um evento, ver pessoas a engolir três pastilhas de *ecstasy* de uma vez, ficar horas em banheiras bolorentas numa *trip* de ácido, tentar aquecer após 24 horas no meio de um campo, dançar ritmos *breakcore* debaixo de turbinas eólicas. Estas imagens parecem ser ainda de ontem: ainda frescas, mas já distorcidas.

O elemento mais forte destas memórias são as pessoas, os rostos com máscaras de *rave*, o brilho nos olhos, os esgares, as lágrimas, as bocas a vomitar, os abraços apertados necessários quando já quase não se conseguia andar, os cigarros mal enrolados, os corpos pulsantes na pista de dança e os cubículos WC. Todos extasiados em ritmos *meméticos* e impelidos pela cadência *lo-fi* das suas próprias almas— aqueles lugares operavam num outro mundo, com personagens que só poderiam ser interpretadas dentro dele. Como escolha de vida, a *rave* é uma escolha longa, nunca dura apenas umas horas, mas sim dias. Sobreviver-lhe torna-se tão importante como vivê-la. Comer, dormir, beber e respirar tornam-se atividades comunitárias. Para melhor e para pior, todos os recursos são partilhados de modo a permanecer na zona. Esse espaço de imersão humana tornou-se a musa de todas as obras jamais criadas pelo Omsk Social Club.

Para nós, a cultura *rave* foi uma forma de terraformar vida. Mas porquê ficar por uma vida quando se pode abrir um multiverso?

Grande parte destas práticas depende de arquétipos de vivência e comunicação. O corpo-mente é necessário para se poder catalisar esta neuromância a par da energia psíquica vital do espectador, que pode ser explorada e redirecionada para o grupo através de métodos de autodivinização, corporalização, rituais comunitários e psicose temporária de grupo. Recorrendo à linguagem, guarda-roupa, gestos, sinais e cenografia, o Omsk Social Club aplica adrenalina à imaginação social dos seus utentes, deliberadamente alterando imagens,

desejos, mitos, factos e futuros que estruturam a psique coletiva do mundo tradicional para criar um mundo novo. Tal como todos os mundos subculturais, também nós recorremos a combinações herméticas de calão, música, linguagem corporal e símbolos para iniciar o processo de criar um mundo. No entanto, não podemos adivinhar o que vai suceder quando esse mundo se abre, nem depois de se fechar. No seu livro *Magick in Theory and Practice* (1997), o mago Aleister Crowley afirma: "Neste livro, fala-se de Sephiroth e das Vias; de Espíritos e Conjurações; de Deuses, Esferas, Planos e muitas outras coisas que podem ou não existir. É imaterial se existem ou não. Fazendo certas coisas, seguir-se-ão certos resultados." Esta ideia encontra-se também refletida numa das mais conhecidas declarações do escritor de ficção científica William Gibson: "A Rua encontra os seus próprios usos para as coisas." Ambas as abordagens defendem o poder da derrapagem cultural para afetar o mundo à nossa volta e, sendo assim, parece-nos especificamente relevante trabalhar nesse sentido com a cultura.

Em anos recentes, à medida que nos fundimos com o mundo online, parece (ou sente-se) ter ocorrido um desvio cultural no sentido do campo dos simulacros de terceira ordem, ou seja, de símbolos que são tomados por uma realidade em si à qual se adiciona uma camada suplementar de simbolismo. Isto ocorre quando o símbolo é tido por mais importante e possuindo mais autoridade do que a entidade original. A autenticidade é substituída por uma cópia ou máscara e assim a realidade é trocada por um substituto. Para o melhor e para o pior, parece que estamos prontos para trocar a realidade consensual por novas ficções e teorias sociais. Não se trata tanto de viver fisicamente a realidade, mas antes de permitir a emergência de práticas e ferramentas que se posicionam explicitamente enquanto ficção-teoria.

A estratégia da ficção-teoria tenta comprimir os seus dois géneros num só— ao estilo galinha-e-ovo. Assim, a escrita de teoria poderia ficcionar e produzir realidade e,

evidentemente, a realidade escreve de facto teoria e ficção combinadas. Este método foi construído a partir do entendimento de que as nossas ideias sobre a realidade, as nossas teorias sobre ela, surgiram da ficção — ficções que usamos para representar e moldar a realidade. Tal como o Eu é uma acumulação de memórias, que são obviamente ficções autogeradas. Na magia, poderíamos chamar a isto uma egrégora, em vez de um livro de teoria-ficção. Online, poderia chamar-se um *meme*. Para o Omsk Social Club chama-se `Real Game Play`. Este novo modo de procedimento é extremamente interessante, pois revela quão frágil é de facto a realidade, destabiliza as noções de tradição e poder como soberanas e suscita uma rápida sucessão de questões: serão estas ferramentas capazes de criar um processo global de renovação da realidade? Serão a crítica corporalizada e a ética *hacker* uma forma de rapidamente gerar espaço para um viver transformativo e para imaginários alternativos?

Mas regressemos às nossas experiências...

Ao longo dos anos, descobrimos que qualquer estrutura alternativa ao *status quo* exige ritual e cerimónia para ser ativada, assim como capacidade e tacto para ser expandida. Esta é uma forma muito específica de alienação que reside não só no quadro do corpo físico, mas também na alma/espírito/mente do utente. Está provado que explorar comunitariamente este espaço poderá conduzir a um conjunto de ferramentas para reprogramar o presente. Tentamos potenciar esta metodologia para criar de modo coletivo uma forma politicamente mais eficiente e viável de viver a vida. Eis uma questão da qual nunca nos afastamos muito no *Real Game Play*: é possível reapropriarmo-nos da alma? E, se sim, que aparência terá depois de ter sido libertada das grilhetas daquilo que o seu mestre lhe disse ser a sua função?

Acreditamos que o Devir Social é tecnicamente possível, ainda que, por enquanto, politicamente não o seja. Para chegar aí, devemos encontrar e acionar métodos sustentáveis de tempo de lazer que mesclem a vida sintética com realidades tangíveis. Afinal, as realidades que criamos irão demarcar as escolhas que temos de fazer, tanto como indivíduos como enquanto massa orgânica. No Omsk Social Club aceitamos a realidade como ofício; só assim é possível ver claramente a estranheza do íncubo político que todos os dias cavalga o nosso peito. Aumentando e diminuindo o enfoque sobre o eu, acreditamos poder hackear a vida e conceber um *software* social radicalmente novo, diverso, descentralizado, autónomo e inclusivo.

Devemos relacionar-nos com a realidade como sistema — não um sistema que está fora do nosso controlo, mas um sistema que seja nós e nós ele.

1 "Intérprete" traduz aqui o termo "player". A polissemia de "player", isto é, jogador, ator, intérprete, não tem equivalente na língua portuguesa [N.T.].

2 Literalmente, "bleed" significa sangrar e a expressão "bleed into" poderia traduzir-se por escorrer para ou manchar. No entanto, pode ser entendido no contexto da terminologia do "Live Action Role Playing" como uma espécie de limbo entre realidade e ficção, um espaço onde o jogo tem lugar; cf. http://artsoftheworkingclass. org/text/omsk-social-club [N.T.].

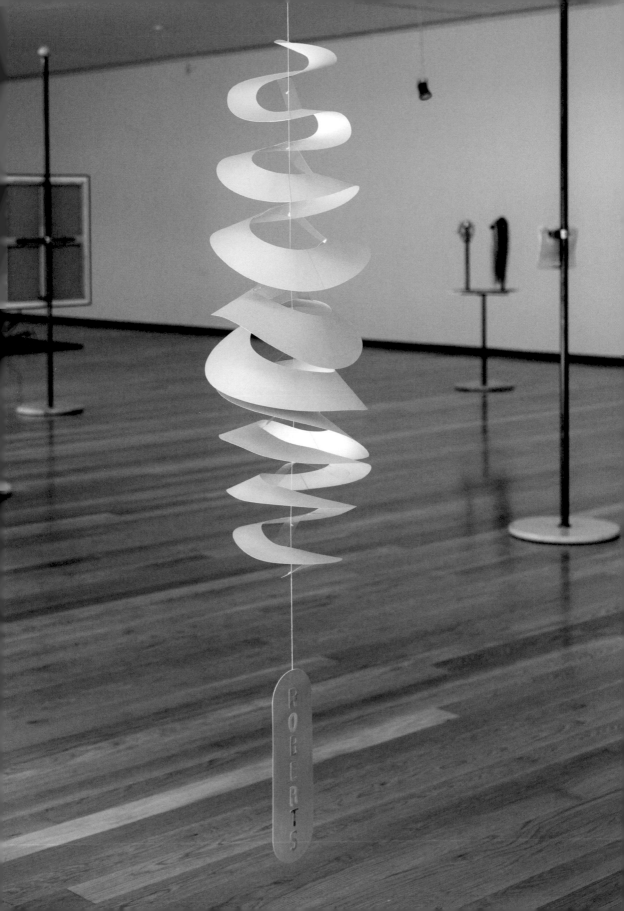

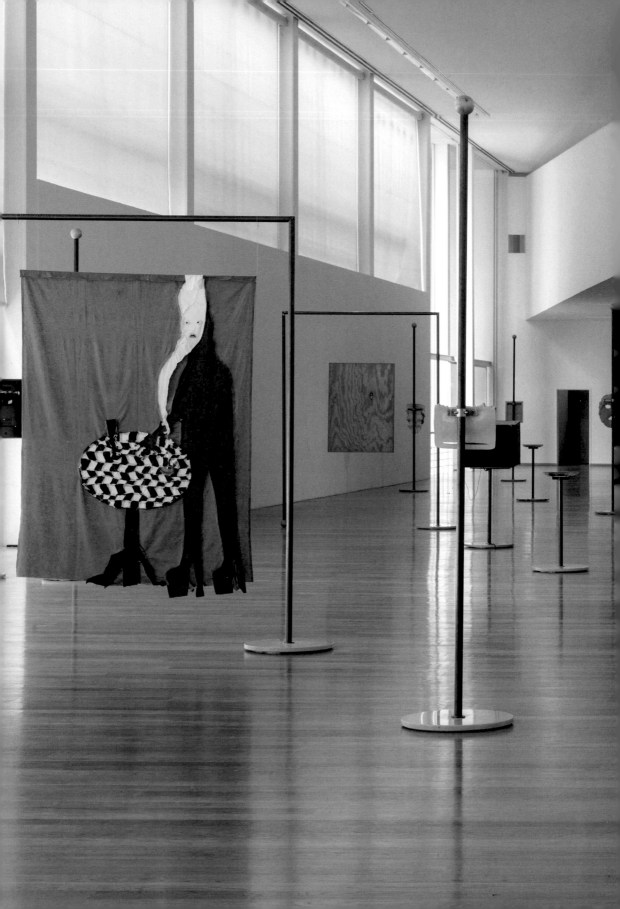

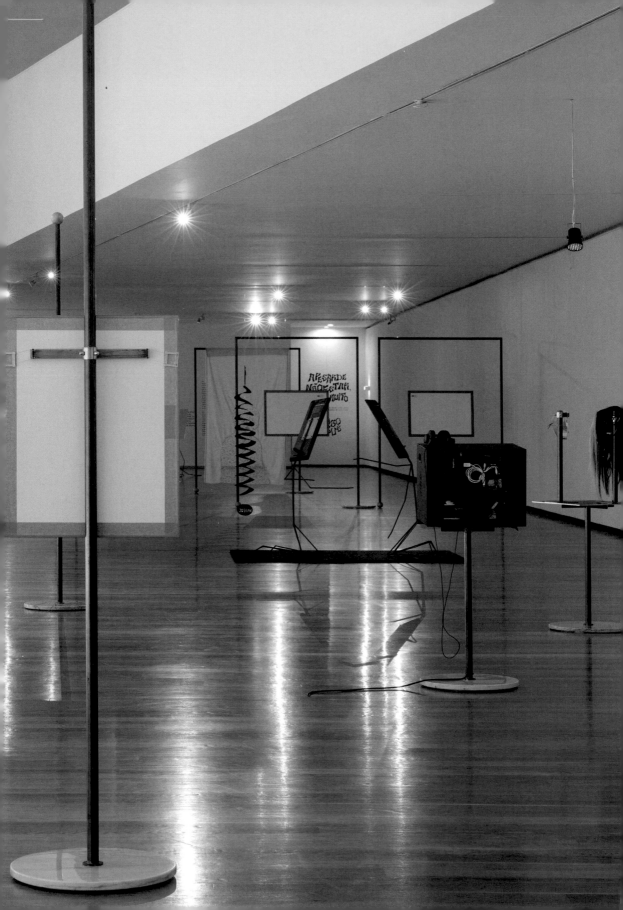